U0035114

陳健朗
黃綺琳
杜琪峯 到 麥浚龍
陳果
從 王家衛

第七

THE 7th
ART
TREATISE I

藝

I

林慎 著

推薦序
「我們是不是以後就這樣了？」

文／黃綺琳　《金都》導演、香港電影金像獎新晉導演獎得主

　　這幾年香港電影處於一個前所未有的不確定狀態，不論是戲劇短片、長片，還是紀錄片的上映都可能因為突如其來的審查標準而無法完整地呈現在觀眾面前。作為香港電影創作者對於未來不是不迷茫的。

　　我不肯定這算不算是林博士在本書介紹他的原創概念「縱時性」的時候所提的「暫態」，但我卻確實地體會到現階段的這種迷茫實現了「香港電影實際上是基於不安和未知而誘發的可能性循環預演」這個講法。

　　感謝林博士在這個充滿不安與未知的後港區《國安法》時代，以他豐富的人文史哲知識及洞察力，建立出具原創性，兼具應用性的影論，把我的首作《金都》與其他幾套出色的經典香港電影並列、對照，讓我可以從一個全新的角度，重新理解這些電影。

　　本書第二章透徹地考究《金都》中英名片名的命名，從王與土的概念演釋這個難得地從初稿到上映都從未被改動的片名；從

「縱時」的概念理解《金都》的逃離、迷茫與過渡，整理了《金都》中的繁我自省。不管你是電影觀眾、創作者，還是影評人，都可以在林博士這些直達電影內核的詮釋中得到啟發，或許能開拓電影外在表達的新方向。

就像張莉芳在金都旁邊的小公園水池尋不到她那隻被Edward媽媽「放生」的小龜，從接近絕望的反問中意識到該走的方向，可能迷茫依然，卻不至徬徨失惜。

推薦序
書寫著在歷史前進中的香港流金電光

文／劉永晧　世新大學廣播電視電影學系副教授

　　我拜讀完林慎博士的手稿《第七藝I》，在細想要如何為林慎博士寫序文之際。此時的台灣正在經歷美國議長裴洛西的專機從飛航成謎、台北一日快閃，很快地發展到大陸三天圍台軍演，台灣明日的歷史走向充滿張力的新頁。當下與過去、未來，總有這麼多的千絲萬縷牽絆。國際政治事件的戲劇性有如即時報導的新聞台，各種新聞評論給不了答案。能夠回答問題的恐怕也是未來的電影。在此刻為林慎撰文時特別有感，因為歷史之輪在眼前經過。

　　林慎剛剛完成的新著分成三章五節，討論了六部香港電影。在第一章縱時性討論王家衛與劉以鬯的複雜縱時性與互文衍生的問題；第二節討論了麥浚龍的《殭屍》，也提出了縈我的概念，並區分了縈我與佛洛伊德的本我、自我與超我的區別。縈我為一個有趣的原創概念的提出。在第二章，分別討論了陳果的《那夜凌晨，我坐上了旺角開往大埔的紅Van》，思考了外地、本地，在地與本土的細辨，同時也反省著文化接枝與文化混雜之後是否

能長出原生新物的出現？這是很深刻的提問。在同章也對黃綺琳的《金都》進行深入的研究。幸福可否換取自由？逃離繁華金都的福禍與潛能是什麼？一位無主見、無技能、無思辨、無大志、無責任、失業、失戀、失居的五無三失女子，是否能夠成為當前時代獨立自主的女性？林慎認為這是一種在渡的狀態，而非無。第三章破宿命分別探討了杜琪峯的系列電影與陳健朗的《手捲煙》。對於杜琪峯的影片分析，借維根斯坦的語言遊戲的概念、泰勒的建構主義、安德森的《想像的共同體》與同時性等多重面向，把杜琪峯電影的香港身分認同問題給予不同的關照。陳健朗的《手捲煙》以華籍英兵為主，但卻也成為時代的棄卒。林慎在壓卷文章中思考了影片中所觸及的多元種族問題，以及在後後九七香港電影在狹縫中求生的實際狀況。在文中最後，林慎藉齊澤克的電影文章，迂迴地回到幻術與真實的問題。解決幻象的方法是戴上齊澤克的墨鏡，用以破除幻象。即使自由是一種幻象，在主動的及直覺式的除魅之後，以幻破幻的自主性，總比無知地接受來得好。

在全書中林慎提出了一個有趣的繁我的論點。法國文學大家福樓拜曾說，我就是包法利夫人。自此之後，作家與小說中的人物就分不開了。雖然在往後的文學理論家吉奈特（Gérard Genette）把作者、人物與敘述者分開，在三角關係中各司其職，然而大部分的讀者沒有辦法用很學院的思維在看作品與作者的分野。林慎的繁我觀念反映在多個面向。首先，這個繁我是源

自於劉以鬯：「我們寫小說的，就算不用『我』，裡面大部分都是『你』，因為人物的一切都是作者的感覺，是你把自己借給了小說的人物……小說裡的雖然不完全是『我』，但又有很多『我』」。這個很多我，提供了林慎筆下的繁我的理論源頭。因此，電影中的人物或導演，在銀幕前後映照出多重的繁我在劇情、敘述、人物、影像、時代與歷史等等。

接著，林慎也給予了繁我一詞具有時間性的意涵。電影在處理過往的歷史，或是文學作品的改編，皆無可避免地在「不存在過去和未來，時間像摺了起來，充斥未來的沉積物和過去為本的預言；倖存的盡在當下，同時發生，因此叫縱時性。」因此，麥浚龍《殭屍》中繁我的縱時性，是來自於清朝與港英交接後，出現在香港片場並且票房受歡迎的異體。有趣之處，在林慎筆下的殭屍，表現繁我之處是在對於眾多角色的投射，並且在各種七情六慾的執念，想解決某種集體的問題，在奇幻影片中也具備了反省性。

林慎認為現代電影技術使得繁我自省有了現代的表達可能。這個思考同樣地可觀照在陳果的《那夜凌晨，我做上了旺角開往大埔的紅Van》。陳果電影中所反映的香港主體，也讓沒有什麼重要道德包袱的香港，起了繁我自省的作用。在黃綺琳的《金都》，以婚紗服務商品的甜蜜生活與實際日常上的同床困頓的婚姻場景中，也有繁我自省。女性自主與婚姻的持家生育裡可否有自由？女性的身分與情感的選擇，是一道一道困難繁我自省的辯

證題。在探討杜琪峯的系列作品中，除了《無間道》系列的雙重身分問題，林慎引用了查爾斯‧泰勒與安德森的學術觀點，對不受約束自由的現象進行反省，把這些觀點引導到繁我觀念下的自省超脫。最後在陳健朗的《手捲煙》中，華籍英軍是討論了香港多元的身分，在香港回歸之後，對於自我身分繁我自省與努力求生。

在林慎的書中，用了四個中文字，分成兩組，如同關鍵字般地點出了他所分析的電影。一組為王與土，另一組為渡與逃。香港為帝國的邊陲，無論英國或是中國，香港是有土地無國王的偏安社會，王與土的一橫之差，反映了香港的社會層面。相對地渡與逃反映出香港的心理層面，面對未來轉變的渡過去，或是逃離香港，渡與逃繫於一念，一念千里萬劫，這也成為一個集體的焦慮症候群。這四個字王、土、渡、逃，作為觀察也很貼切。

在林慎專書中，我也讀出一張香港虛實交錯地圖。王家衛的《2046》中，那列只有啟程奔馳沒有回程的形而上的高速列車；麥浚龍從明清民末的義莊跳入繁華盛世的香港片場；陳果的旺角到大埔的路徑，無人的隧道與無人的香港；黃綺琳圍繞在太子站與愛德華街；陳健朗的香港沙頭角紅花嶺道到重慶大廈。林慎的電影地圖為我們提供了另一個不同視野的香港風貌。

電影自誕生以來就被認為是第七藝術，這是無庸置疑的。然在Google時代中，電影不知被何方神聖改成第八藝術，乃至於第十藝術。Google查到錯的比正確的多，筆者得時常為只用網路不

查書的同學更正這個錯誤。巴贊（André Bazin）認為電影不純，在《電影是什麼？》中他分別思考了電影與文學改編的差異，以及電影與戲劇、繪畫的區別。巴贊為電影的不純特殊性進行思考，而巴迪烏（Alain Badiou）持續此一看法，他更認為電影與它之前的六種藝術皆有關係，電影本體不純。

筆者在巴黎留學學習電影時，在碩士及在博士不同階段，教授方法學的老師們，皆提醒我們在念電影時需要念得廣。除了專研電影教授所寫的著作之外，其他的學者們有關的電影研究也需要有所理解與掌握。因為在巴黎的學術界，大部分的學者把電影視為一種「共學」，法國人喜歡看電影，長期地面對電影藝術之後，自然把他們的專業與電影進行深刻的思考。例如哲學家德勒茲（Gilles Deleuze）的兩冊電影著作，社會學家莫漢（Edgar Morin）所寫的《明星》，並且拍紀錄片、把精神分析與電影研究結合在一起的如梅茲（Christian Metz），還有把電影與歷史結合在一起如費侯（Marc Ferro）等人，在每一個學門都可以找出很多頂尖的學者為電影研究帶來各種不同的見解與思考，電影研究在法國早已貫穿在不同的領域及學門。林慎為劍橋法學院博士，研究犯罪學。他對電影感到興趣，並且寫了這本有趣的著作。我是把林慎的著作視作同為電影研究者同儕著作，儘管所受的專業不同，對香港電影提出了有趣的看法，值得閱讀與思考。

在拜讀完林慎的文章後，發現林慎有隻無法定義相互關係的貓。普尼妞自由來去。我也是愛貓人，但台北生活節奏不固

定，無法養貓，但我身上總會帶包貓餅乾，送給路上遇見的不同街貓。也因為愛貓，我和好友共同創辦了台灣國際貓影展，讓學術生活中的電影也要有貓的位置。我和貓咪的關係自由來去，各自獨立。日常散步遇到貓或遇不到貓，遇見認識的貓或是陌生的貓，隨緣自在。貓吃了貓餅乾，我當然心存感謝，貓咪不吃，我下次可以換個不同牌子，可以改進。貓咪吃不吃貓糧，這很奇妙，當然以貓為大。我無法準時送食物，是以我生活節奏而定。貓咪和我各自自由忙碌。人貓相遇算是有緣。貓咪在某程度也像禪師或像讀者。令人費解。而這和林慎所擔憂的，不知讀者在哪裡一樣。讀者或許和牆上的貓一樣，神祕有距離。在數位時代，大部分的念電影專業的大學生，他們對電影是第幾藝術都不覺得重要時，那麼電影專書的讀者又在哪裡？筆者身為佛教徒，身處於這個輕薄世代或許早已參透。無需掛慮讀者在哪裡，重點是要觀看電影與下筆書寫實踐思想，是要擺渡電影與引玉研究。至於讀者何時才會像我們一樣讀著筆下的每一字，那是另外一種由不得我們的緣分。儘管緣分不強求，我希望未來的讀者們，能夠在林慎書中獲得研究電影的樂趣，對這本書所思索的香港城市與香港電影，有貼近的理解。以上是我為讀者們做一個摘要式的導讀，同時也回應林慎的擔憂。好的文章還是需要每一位讀者親自體會。筆者行文至此，算是給未知的讀者們發出一個閱讀的邀約。

　　筆者寫過王家衛的電影專書，但我覺得我離香港電影的專家

距離甚遠。因為研究一位電影作者的影片與研究一個地區城市的電影是截然不同的學術工作。不過我和香港有著其他的緣分。我在法國巴黎留學時，大部分選擇搭國泰航空的班機作為往返台灣的選擇。因為國泰航空它天天都有往返巴黎香港的航班。到香港之後，台港的航班非常密集，兩地航班多的有如公車。因此搭國泰航空時間也變成相對彈性。轉機的問題就變小了。我每次過境香港機場轉機時，就是有種下一站就會到目的地的感覺。另外，在大陸旅行時，無論出入國境，機場總是有一條通道禮遇港澳台的旅客。在很多的情況下，港澳台被歸類在一起，這是一種分類的方便。

　　我不能夠說我對香港熟門熟路，畢竟近幾年大部分經過香港都是轉機，並未入城。在疫情開始至今，我也未離開過台灣。天天努力地把口罩戴好，忍受高溫，對抗病毒。總之，香港對我而言是一座未來感很強的城市，如《銀翼殺手》（*Blade Runner*），如《攻殼機動隊》般的電影。香港閃爍在未來。我還記得我在研究王家衛的時期，我曾去朝聖過王家衛的電影拍攝場景，有如影迷。在某次的香港行旅中，某夜晚去了維多利亞港的碼頭。夜裡的香港亮麗流金，海潮聲浪稀微，岸的另一邊高樓頂天，盛世繁華，有如幻城。這些都給我一種強烈的感覺，這就是香港，夜晚海風溫柔。

推薦語

　　「林慎遊走於文化理論、心理學和哲學,以精選的香港電影為討論文本,著力於回憶和自我等關鍵概念,筆下的理論框架先聲奪人,令人注目,為香港電影文化論述引入新的話語。」

──鄭政恆(影評人、書評人、香港電影評論學會會長)

目次

第一章　縱時性 TRANSIENCE

前言
是回是囚？

電影是光影藝術，華語中得名自「電光影戲」。古希臘有五大藝術之說——詩、音樂、繪畫、雕塑、建築，先哲亞里士多德提到戲劇是為融會這幾者的整體；日本戲劇家河竹登志夫指戲劇「兼有詩和音樂的時間性、聽覺性，以及繪畫、雕塑、建築的空間性、視覺性，而且同舞蹈一樣，具有以人的形體作媒介的本質特性。」（董健 & 馬俊山2018, p.24）時至今日，作為電影早期發源地之一的法國仍在日常用語中稱電影為第七藝術，用法來自義大利理論作家Ricciotto Canudo於1923年在法國發表的〈第七藝術宣言〉（Manifeste du septième art；見巴黎第一大學2022；Ciné-Ressources 2022）。人類造了第七藝，第七藝又影響人類進程，成了生活一部分。

電影也是一種玄奇幻術。現代技術使光明跟陰暗間映照出不一樣的光芒。透過蒙太奇，一切皆有可能。生死和時間本有無比重量，幻影中變得在彈指之間便過。死前瞬間一生回憶快放，時間和生命難辨，都變了輕言之物。久而久之，無上限的持續刺激底下，生死在現代永遠迫在眉睫，又矛盾地是瑣事。這種官能競賽見於生活節奏急速的大都會，居然連不少自己人都莫名其妙地急於蓋棺論定。譬如說，「香港電影已死」不絕於耳，真夠黑色幽默——原來貪生怕死和貪死怕生在一些人身上是並存的。

弔詭的是，要多年來天天言死，首先要長命百歲。

有人喜歡宿命論，也有人喜歡破宿命。一般而言，先有城，才有一城的電影，總不會倒過來說。可是在如斯情況下，又彷彿有了電影，有了教訓和預言，才有助生出一城該有的輪廓。是回是困還是囚？至少我們得到一點虛妄的希望和安慰，還有一些實在的影響和啟示。

這一本書的誕生甚具戲劇性，值得一記。它本來不存在，通過免費出版評估的是一本藝論，卻另有出版方捷足先登。審稿需時，感激編輯伯樂們的耐性和慧眼，再讀我一直很想寫，宏大又繁細的電影文化主體系列，這本書才得以面世。其進路（編按：指「取徑」）是從電影得到靈感後，在我的既有知識體系上拋磚引玉，建立縱時性和繁我自省這兩個主要原創概念。理論上我會使用維根斯坦分析哲學學說以及前著中包括正統遊戲的成果為基礎，以縱時性和繁我自省為重心，去嘗試解決當代大都會面對的精神面貌和群體社會生活等問題。縱時性被視為摺疊時空的奇點性質，可用以描述電影作為歷史痕跡和以過去為本的預言兩者縱疊的特性；繁我自省則在縱時性下得以出現，是自我意識不同面向的當面對質。我這第七本長篇作品也會以幾位香港導演曾亮相香港金像獎與台灣金馬獎的電影文本為素材，去探討廣義電影的意義和精選電影的相關內容。（見書末英語摘要。）

拼盡綿力，剪影成光，就有未來。

——寫於第四十屆香港電影金像獎頒獎典禮前夕

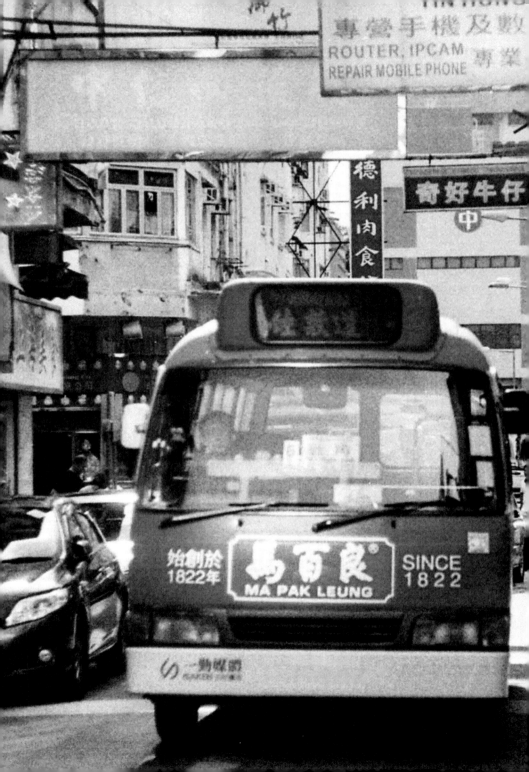

第一章

縱時性
TRANSIENCE

第一節 回憶世界
王家衛及劉以鬯

那些消逝了的歲月，彷彿隔著一塊積著灰塵的玻璃，看得到，抓不著。他一直在懷念著過去的一切。如果他能衝破那塊積著灰塵的玻璃他會走回早已消逝的歲月。

——《對倒》劉以鬯

以前有些人，如果心裡面有了祕密，但是不想被人知道，你知不知道他們會怎樣？他們會走上山找棵樹，在棵樹上挖個洞，然後將祕密全講進去，講完之後就找些泥封了它，那麼祕密就會永遠留在樹裡，沒人會知道。

——《花樣年華》王家衛

那是一種難堪的相對

　　文首引言出自劉以鬯小說，後來被引用於王家衛電影《花樣年華》。劉以鬯的另一本小說《酒徒》又被王家衛用於《2046》，系列甚至可視作上連《阿飛正傳》，一系列改編和重造都是耳熟能詳的。這一連串的創作在華語文藝界內外的評賞有如天上繁星。我無意再多作一次矯揉造作的感性分享。相反，我

想嘗試以這些素材帶出那些已消逝的東西是一回怎樣的事、我會怎樣去理解它們，以及在正觀過後有何獲益。常說電影分析，也許正是以另一種非因循的思維去分而析之，擺脫傷春悲秋的尷尬處境，找尋盛世內的真相索引及糾治緬懷的藥方。

　　這方面的嚴謹研究不鮮。現東吳大學語文副教授蔡佳瑾以拉岡（Jacques-Marie Émile Lacan）精神分析理論研究王家衛，發現懷舊、回憶、身分認同有「彼此縱橫錯雜的交互關係……是主體在無法擁有穩定的符號身分時逃避創傷核心以維持自我確定感與存有假象的作法。」（2006, p.11）在《中央大學人文學報》期刊中，中國文學系副教授莊宜文則觀察到王家衛「挪用原著意念發展為新文本……將其歷史意義與批判性消解，留取華麗頹靡的生活情調。王家衛對歷史的曖昧態度，較接近張愛玲以個人記憶凌駕大歷史敘事的方式。」（2008, p.23）之後我更會特別提及研究電影暨美學的劉永晧教授套用哲學時的獨特見解。這些常見卻複雜的進路都會在此章中得到詮釋。

　　重覆地拾人牙慧讚不絕口並無創造任何價值。要理解這些文本，從中獲益，首先不應再佇足於真相之外，而應「理性及感性兼有地，從粗製濫造的『撫慰人心的歷史』中超脫，『以人心撫摸歷史』。」（PT2, p.73）這一章會以王家衛電影中的黑白畫面字句來作每章節的副題，那些句子很大部分引用或啟發自劉以鬯。希望讀者彷如置身其中，感到作品的張力。

或者可以從劉以鬯開始。《對倒》[1]的主角是淳于白和阿杏，分別是一名由上海逃難到香港、愛回想過去的老男子及愛幻想未來的香港少女；《酒徒》的主角是老劉，是一名酗酒作家，他有文學修養卻因社會重商輕文而被逼寫色情小說維生。[2]而在電影《花樣年華》中，主角周慕雲是一名作家，跟伴侶同樣不在家的女士產生了感情；去到《2046》則是延續之前《花樣年華》的故事，主角同樣是周慕雲，他變得風流成性，特意蓄起鬍子以示分別。

我們都知道，周慕雲的原型是現實中的劉以鬯。淳于白由滬到港，老劉為生計寫作，都是劉以鬯從自己生活體驗中提取出來的身分。這些身分都匯在一起成為了電影中同一人。而這個人也是明顯有著劉以鬯的影子。《文學與影像比讀》輯錄香港中文大學中文系課堂訪談內容成書。當中劉以鬯的不少回憶都可反映筆下角色：

> 很多人覺得王家衛的《花樣年華》拍得不錯，事實上他確是很認真，他連電影裡的那個電話也是六十年代的。他那時曾跑來《香港文學》（按：指《香港文學》雜誌

[1] 《對倒》版本有二，王家衛電影中的引句出自長篇版，在這一節中除了那些引句，主要依歸為作者本人大幅修改而成的短篇版。敬請留意。

[2] 劉以鬯對香港文壇及整體風氣有頗多不滿，劇本又被偷去拍電影而一毛錢也收不到，「心裡實在有很多牢騷，但又不能隨便寫，只好借《酒徒》抒發。」（盧瑋鑾 & 熊志琴 2007, p.149）

社）找我，電影裡面的那個主角其實是寫我⋯⋯

　　1972年，《對倒》在《星島晚報》發表後，因為是一部沒有故事的小說，大部分人都不注意。過了三十年，情況有了很大的改變，不但被譯成英、日、法文；而且使名導演王家衛從中獲得創作靈感攝製《花樣年華》。

　　值得一提，在電影院看了《花樣年華》之後，面對「自己」，劉以鬯似乎也經歷了「一種難堪的相對」：

> 《花樣年華》公映時，王家衛請我去看。看的時候，我覺得跟《對倒》有些相似，但我書中的一男一女是沒有關係的，電影裡卻是有關係的。看完電影後，銀幕忽視出現很大的字：鳴謝劉以鬯先生。我跟太太說不用這樣嘛，裡面只用了我三段文字。但我太太卻說電影跟我的《對倒》蠻像的，例如結構呀什麼的。（盧瑋鑾 & 熊志琴 2007, p.128, 132-3）

　　從以上我們可以看出文學、電影作品中的本我投射。不同的周慕雲其實源自同一個身分；所謂的難堪相對，其實也有著面對自己的部分，是一種自省。這些有關身分分裂的藝術形式固然不只在劉、王二人的作品中出現，類似的中外例子包括希治閣（Alfred Hitchcock，編按：台灣翻譯為希區考克）的《觸目

驚心》（*Psycho*，編按：台灣翻譯為《驚魂記》）、大衛·芬奇（David Fincher）的《搏擊會》（*Fight Club*，編按：台灣翻譯為《鬥陣俱樂部》）和劉偉強、麥兆輝的《無間道》三部曲。下一節中會有關於這種「繁我」更進一步的描述。

在這些慣用又引起巧思的做法中，我卻觀察到一些端倪。說出來可能是顯而易見的，不過仔細斟酌便生迷思。王家衛的周慕雲以鬍子表達《花樣年華》去到《2046》之間角色的變化。由於之前的經歷，他有了新的體會，也有了新的生活方式。《花樣年華》中他在張曼玉飾演的蘇麗珍一旁正襟危坐，到《2046》中變得玩世不恭。不同的人格可以是先天的，也可以是後天因事而生的。如果將電影中投射的視為「繁我」，那麼這些不同的我就是不同階段、磨折後的自我呈現，甚至當堂對質。劉以鬯認為即使筆下角色不同，卻總有作者本人的身影。這一點是在他跟王家衛的對談中表明過的：

> 他（王家衛）對我說：「《酒徒》中的『我』也是你；《對倒》裡的淳于白，大半也是你。」事實上，我們寫小說的，就算不用「我」，裡面大部分都是「你」，因為人物的一切都是作者的感覺，是你把自己借給小說的人物……小說裡的雖然不完全是「我」，但又有很多「我」。（ibid, p.137）

因此故事中處理的除了主角跟他人的關係和發生之事的推展，也其實在默默地處理跟自己的關係。一寫下來，記得的、遭遇的、感受的種種，就如在一場場有缺陷的正統遊戲中捉迷藏。更複雜的是由於當中時間性的糾纏，人生的階段，集體的時代，皆在時而縮放、時而扭曲敘事時空中有所重疊和角力。這一點有助於之後「摺疊時空」的想像。

走回早已消逝的歲月

我一直關心的正統課題不但對政治哲學類的宏大論述結構有用，它也可以用來觀察人跟人之間的行事動機、規則和做法。簡單來說，就是在某一種處境下，人會以怎樣的一種自己接受為對的方式去行事。跟認受性一樣，我們總是理所當然地認為自己（記得的）是對的，並以此為中心建立論述；跟棋局一樣，我們用天然的本領抓住重點，包括時、地、人，也包括牽涉其中的棋手、他們下的棋、從此觀察到的棋法，不過只要將這些我們以為的「要素」跟旁人對比，便會見到大家著眼的不同，記住的更不同。在比對之前，我們甚至會以為自己的版本是不可爭辯的真相。那當中的祕密不是「放在眼前」，而是縱躍的、摸不清楚的。

「意識流」英文叫stream of consciousness，是technique

（技巧），不是流派。「意識流」所表現的主要是人類腦袋裡的illogical idea（非邏輯意念），人們的思維像流水一樣，illogical是非邏輯，好像James Joyce、William Faulkner，還有Gertrude Stein，他們寫的意識流小說都是illogical的，但我在《酒徒》裡所用的technique是logical的。我覺得小說作家，作品總要有自己的表達方法。而且我想到的不一定是illogical的，有時候我覺得自己在思考問題時，是很有分寸和條理的。（盧瑋鑾 & 熊志琴 2007, p.136）

劉以鬯指出了人類表達思想時的複雜性，以及在寫有關回憶的文體時，意識流的寫法如何模仿和表現出這種複雜性。人一般左思右想時不一定遵從嚴謹邏輯的。劉以鬯卻認為他想到的是非邏輯的，同時又很有分寸和條理。這反映了人類思考和回憶時，旁人看來明顯自相矛盾，一己卻不覺有問題的性質。當被問及小說中有些情節是怎樣也讀不明白時，劉以鬯便說那是「幻覺和幻想」、「一些幻象」，「是酒徒在酒後的混亂思維，有點obscurity（朦朧），甚至違悖常理。」（ibid, p.144）也許是時候思考一下什麼是回憶。

回憶不同戀舊，我相信它應該有正面而非沉溺的面向。

世界上大大小小已過去的事情，總合起來，有人稱之為歷史。讀史可以培養出歷史知性，也就是一種全息能力。（見PT2

第四章）就個人層面來說，每個人在回望的時候記得的過去則似乎用回憶比較貼切。這似乎也是很多藝術家想表達和分享的東西。回憶是什麼？它如此複雜，以致久久未能思索出答案。曾有推薦序者言簡意賅地說我思考時有強烈的分析哲學傾向。這一種思路以考察實際場景的方法來解答「什麼是X」的問題。可是跟回憶很明顯帶著難以考察的特質。雖然它可能是我們行事的根據，但也可是從歷史中得出一些共同經歷的事件，不只是可堪觀讀出來的內在行為。（有關內省，見第二、五節。）

因此翻讀了一些常用的文獻。史丹福哲學百科全書沒有給記憶下一個準確而廣泛適用的定義，不過指出了記憶對我們有關這個世界以及個人過去是至關重要的，個體身分和跟他人的關係亦是建基於記憶的。（Michaelian & Sutton 2017）然而他們著力介紹記憶的分類，對記憶是何物這簡單而直接的提問卻沒有令人滿意的答案——當然這是有點強人所難。

牛津讀本《心理學》中則簡單地說：「當某樣東西留在心裡，我們就假設它已經儲存在某個地方了，這種儲存系統，我們稱之為『記憶』。這個系列的工作並非十全十美：有時我們不得不『絞盡腦汁』或『追尋記憶』。」（Butler & McManus 1999, p.28）這簡明的形容也是不盡如人意的。尤其回憶的混亂方面似乎用「系統」來形容並未盡如人意。

再想深一層，其實這問題的複雜之處，或許是可以透過日常生活經驗來解決的。回憶不同歷史。歷史是有客觀事實可言

的。某年某月發生的事，即使詮釋有異，很多情況下可以依據可靠的紀錄來肯定它們有否發生，又大致怎樣發生。可是回憶並不是這樣的。回憶是主觀的，滲帶強烈個人感覺的，有時甚至完全不可靠。不只內容，甚至事物發生的時序、參與者、動機等等，都可以是荒誕的。這樣的對答是十分常見的：「你為什麼這麼肯定？」「當然，我記得很清楚！」

我們可以試試用周慕雲的角度在思考他面對的難題和處理的方法。以語言哲學的說法，要敘述已消逝事物很複雜，原因倒是很簡單的，是因為我們回答的或者真正對我們各自有意義的，不是「回憶是什麼」這種「什麼是X」的基本問題，而是「**我的回憶是什麼**」。這種東西因人而異，在一個人眼中合情合理又可能在另一個人眼中致命荒謬的概念，帶著的正是前著說及的特定正統性。（見PT1, p.62）回憶是有著特定正統性的活動，它對於其主人是正統，對他人可能澈底荒謬。換言之，儘管回憶這種活動本身難以觀察，但它在不同人、不同時間跟不同參考系之間的縱躍卻是顯而易見的。它只遵循於單一特定內在結構，可是當我們在討論回憶時，這種縱躍性質必須置於外在方可觀察出來。

那個時代已過去。屬於那個時代的一切都不存在了

活在回憶中的話，是沒有未來的，一切「已不」存在。喜愛文學的人都知道劉以鬯對「當代」文壇以至社會環境的批判，

曾在《酒徒》中大力抨擊。那些看似美好的黃金歲月，所謂的百花齊放，並不是我們想像般美好，是一種末代盛世的狀態。事實上，那個時代必須過去，否則這個和下個時代都屬於那個時代，而一切當下的、未來的都不復存在了。

回憶這種的行為「至外方休」，蘊含的正統與荒謬須參考他人參考體系才油然而生的。這除了一種因應參照系而得出的主觀感覺之外，還含有一種自然的懷舊情結：物質上富裕了，感到以前的樸實更使人快樂；經濟差了，感到以前的輝煌更值得懷念；局促了，感到以前多自由，即使以前亦從未做過現時做不了的事；自由了，感到無所適從，想回到那改變不了的舊時小鎮。這些自相矛盾的感覺都是並存且對一己正當的。

回憶不一定使人快樂，但有了它我們才知道什麼叫苦樂——可惜這一切都是私密的。那些今生不再的幻象，一切不在回憶而在當下的部分，才是真相所在。始於足下不盡如人意的現在，才是天國之路。

這正是一開始時援引莊宜文的說法。「王家衛摒棄劉以鬯小說對社會現象和文學生態的反思批判，以春光映畫、聲色影像製作兼具商業／藝術的影片，著重的是視覺形象而非內容思想……尤為諷刺的是，劉以鬯對香港社會商業化的反思，在王家衛電影中不僅湮沒消散且反其道而行地操作，卻迴向造就了原著小說的商機。」（2008, P.45-6）象徵香港電影黃金年代的藝術高度，王家衛的電影跟劉以鬯文本比起來批判力弱了不少，甚至可以說在

他的電影中，我們是找不到任何對前路的啟示的——公允來說這不是他的工作。它蘊含的不是廢墟，而是美輪美奐、落力營造卻是虛構出來的過去。不用布希亞[3]我們也會知道，想著過去，演繹過去，全是幻象。

破譯幻象的關鍵就在縱時性。縱時性是奇點的一個特質，可以用以描述失去正統、沒宿命可言下發生之事。（見章節末註解）懸念暫且先擱一旁，稍後例子更多，自能再作解釋，再去領會。

所有的回憶都是潮溼的

2046年，全球密布著無限延伸的空間鐵路網，一列神祕專車定期開往2046，去2046的乘客都只有一個目的，就是找回失去的記憶，因為在2046，一切事物永不改變。沒有人知道這是不是真的，因為從來沒有人回來過，我是唯一的一個。

一個人要離開2046，需要多長時間？有的人可以毫不費力地離開，有的人就要花很長的時間。我已想不起我在這列車上待了多久，我開始深深地感到寂寞。

每次有人問我為什麼離開2046，我都含糊其辭。在從前，當一個人心裡有個不可告人的祕密，他會跑到深山

3　Jean Baudrillard，法國哲學家，認為現實在現代變成了無意義的標誌迴環。

裡，找一棟樹，在樹上挖個洞，將祕密告訴那個洞，再用泥土封起來，這祕密就永遠沒有人知道。我曾經愛上一個人，後來她走了。我去2046，是因為我以為她在那裡等我，但是我找不到她。我很想知道她到底喜不喜歡我，但我始終得不到答案，她的答案就像一個祕密，永遠不會有人知道。（《2046》）

2046無疑是一種電影隱喻，借1997後五十年不變的承諾去借題發揮，探研有什麼是不會變的。劉以鬯和王家衛分別是優秀的文人及電影人。更基礎地看，他們也是說故事的人，卻不是哲學家或政治家。我們大可不把一時間的藝術感動看成生命真相的呈現。不過從他們的處理上，我們或者可以恰當地觀察一點思想上的漣漪，去看看對如何共同面對未來——無論多想它變或者不變。

去到《2046》，討論的除了是回憶，也包含著將來；周慕雲時常回憶過去，同時於文本中有另一文本，撰寫一篇有關未來的科幻小說。於是時間的處理上，過去和未來有了重疊性和矛盾性。觀眾可以問一些簡單的物理問題，譬如回到回憶是否等同於回到過去？可是對於那一個特定的旅客來說，他卻是在一條時間線上去到未來。[4]

[4]　如此的技術問題不是該電影的核心，不解答是無礙的，能解答便很好。

套用正統遊戲框架來思考，棋局萬變，人也會因應事物轉變而作出相應的變化。承諾這回事本身也是有著時間上的重疊性的。它發生在快成為過去的當下，卻展望著充滿變數的未來。假如「博文而謷，謷而文博」（PT2首句），那麼承諾和信用，口齒之間吐出的真言偽語，[5]便也不再只是無憑無據的口舌之爭，更是無時無刻可憑此換領鑰匙的正統依據。失去這依據，言而無信，便會構成所謂的塔斯佗陷阱[6]———一個失去正統的輪迴——並導致社會崩潰。

　　失去一地正統，命運自然從掌心流走。

　　傾城幻覺除了因當下的參照系錯覺而生，還出於時間上的回憶困局。在這一層意義上，《2046》比上一節《花樣年華》更深遠的是執著回憶這回事，而前者的回憶正是有很大部分建基於後者，是王家衛將後者以及其他前作作的一個總結。《花樣年華》面對的是含蓄的情感，包括被出賣的情緒和蠢蠢欲動的報復心，《2046》面對的卻多了一條不變的參考線。可是這世界有什麼是不會變的？又有誰能隨心所願地承諾不變就不變？以不變，見萬變，來來回回地在回憶沼澤中掙扎。

　　他想回到過去，想知道她喜不喜歡自己，可是找不到，這永遠是一個祕密。筒中關鍵，就此被放落在一個遠在吳哥窟又近在

[5] 香港語境中「有口齒」即「有信用」的意思。

[6] 古羅馬學者塔西佗（Tacitus）認為一旦失去公信力，權力一方的做法不論好壞都會導致壞的評價，此情況延續下去會導致社會崩潰。

時間旅行列車上的美學影像之中。不過，如果對讀本章提及的兩片，便會發現這一個已經說出口的祕密其實是顯然易見的愛恨情懷及矛盾心理。

《花樣年華》跟《2046》，甚至王家衛早中期的其他香港作品，都是有都會設定的。鄰房之間、同儕之間、城市活動之間，在其他年代和地方自然會是另一種風貌，未必行得通，反映出香港電影中，現代大都會急速演化過程深刻的縱時輪廓。[7] 急速的都會化和新生命形式——例如彩色電影的普及——都可視為縱時性出現的契機。縱時性不是任何時期或事物身上都能體現出來的。香港電影實際上是基於不安和未知而誘發的可能性循環預演（見之後提及的2047號房例子），基於以往參照系而得出來；那又矛盾地成為對已消逝物的記憶憑證，原地無法還原，推倒便不能重來，變成虛實交錯的歷史痕跡，因此被珍而重之地視為反映眾生相的「文化底蘊」。

之前我提過牛津讀本上有將回憶視作系統之說。即使他們所用的應是一般詞彙，卻使人不得不特意考究。最後我發現出系統學上有一個近似的簡單概念。雖然它比縱時性簡單，卻不失為一個起點。暫態（transient state）指的是運作過程中系統變數有異，體系失衡，要經過一定時間才回到穩態或平衡（steady state

[7] 順帶一提，有關時間和可能性的理論不鮮，例如精神分析、心理學家卡爾·榮格提出過共時性（synchronicity）的概念，指有意義但無因果關係的巧合。進化學上有異時性概念（heterochrony），指發育事項在時間或速率上的改變。班雅明（Walter Benjamin）辯證過一般時間觀下大事件的必然性傾向。謹作參考。

/ equilibrium）。於是有三個可能：變數得以修正消除、變數成為了固定的存在故系統改變，又或者因為出現新變數，未知系統還會處於暫態多久，直到下一個穩態為止——如有的話。這跟我說的縱時性有異曲同工之處。

他彷彿坐上一串很長很長的列車

回憶不是絕不可取的。它可以使人被困，愁望傾城；也可以是歷史教訓，豐富參照系來迎接未來，下更好的棋。換言之，只要提防戀舊，已消逝物可以是夜霧，也可以暗中的火把索引。有關回憶近乎私密的祕密性，也是可扣連前著中借用警務調查術語的無任何可疑狀態。那是PT2中文明全息奇點的概念。然而從充滿疑問開始到宣之於口，從無人知道到不想有人知道，再到祕密不再祕密、謎團不再可疑、鋪天蓋地全是無容置疑的正統與真相……似乎跟文明全息奇點借用的查案語境一樣，探員叫人記清楚一點，事件有沒有發生過？怎樣發生？記清楚一點，便離清醒近一點。在進入奇點之前，回憶即使有時是幻象，也不無積極意義。

或者一地之死從不存在，不復存在的只是那過去了的當地。（不是目的地被摧毀了，而是坐過了站。）這是一場沒有硝煙的記憶戰。[8]

[8]　這種地方跟個人行為的關係可見PT2行為高於地方之説。

回憶沒有正統，並且輪迴下去，無法超脫。這種感覺在王家衛電影中是很強烈的，不少影評和學者都廣泛地觀察到這一點。不無諷刺，這個本來開宗明義地表露荒謬的一點，卻也是跟劉氏批評文藝一樣，因應市場而變。影評人李焯桃曾在《王家衛的映畫世界》一書中暢談《2046》的康城（Cannes，編按：台灣翻譯為坎城）版及公映版，認為此片後期製作時間不足，又為了讓一般觀眾看懂而減少了間場字幕、增加了旁白，而當中最深遠的不同之處卻是不少電影中最為重要的結局。他認為這是由於現實壓力而成的。

　　最影響深遠的一個改動，竟反諷地出現在《2046》的結局！康城版的梁朝偉旁白是：「每個去2046的人都有一個共同的目的，就是為了尋找一些失落的記憶，因為在2046沒有任何事情會改變，沒有人知道這是否是真的，因為曾經去過那裡的人……都沒有回來，除了我，因為我需要改變。」公映版竟然把擲地有聲的後半段完全略去，變成純粹片首木村／浪人日語旁白的粵語版！

　　原來梁朝偉最後的獨白意味深長，頗富結案陳辭的意味。王家衛是藉此闡明他的創作意向——《2046》不但是他六十年代三部曲的終結篇，更是他一個創作階段的總結；把一切前作的關聯都解釋得清清楚楚之後，便可卸下包袱重新出發。公映版旁白的省略，把這開放結局的含意

一筆勾銷，與片首的旁白形成一個書擋式的封閉結構，把一切進展和突破的可能性都封死了。（香港電影評論學會 2015, p.234-5）

看過康城版的人應屬少數。以上引文中李焯桃的觀察無意間觸發了幾個觀影點，似乎告訴我們一些重要的線索。首先，王家衛電影中有時間結構，它可以是封閉的，也可以是迎接新生的。我曾經討論過班雅明（Walter Benjamin）和維根斯坦（Ludwig Josef Johann Wittgenstein）對時間、過去和未來的看法，發現班雅明認為不應將時間看成同質的事物，否則我們可以坐等改變來臨，失去了努力奮進的意義；我又根據對時間的新看法修正了──深受維根斯坦啟發的──正統遊戲的時間性。假如研判出敵托邦近在咫尺，雙重警惕、查察便必須以更果斷的方式來進行。

不過人類在應對已消逝事物的時候，容易產生遺忘、扭曲、存異的現象。不管是歷史還是回憶，似乎都有這種傾向，聊以安慰而且眾口難調，甚至因為過去已成定局，輕易讓它過去。《2046》中，主角一開始想住進2046號房，房東卻因故力推2047號。事實上2046號房內昨天發生了命案，但主角發現這真相後，卻無意願回到一開始很想入住的2046號房，因為他已習慣了2047號房。

於是文本內政治隱喻那五十年不變的界線被輕易地適應了，也不再重要。而透過2046作為電影名、地方名、年份、房號、小

說內容的多重性，時空被摺疊起來，成同一個概念。這方面饒富《對倒》中過去跟未來本質相同的影子。已消逝的世界跟未發生的世界不單有關，而且有可能是同一樣事物。進入未來和回到未來其實是一次又一次的主體探求之旅，是實現雙重警惕、查察當中的自省行為，也再次指向下一節將會提到，電影藝術中常見的繁我自省。就像史丹福哲學百科全書所指，回憶是跟找尋個人身分和處理他人關係有聯繫的。出於向來模糊且多變的身分中，這現象自是香港電影的一大獨特點。繁我自省本來就縱時性下的產物，也成了不少香港電影中刻劃，令人有所共鳴的矛盾和掙扎位置。

研究電影暨美學的劉永晧教授雖然沒有著墨於劉以鬯的文本，但依然發現到《2046》中時間裂縫與縫口，即連續性、斷裂性、重複性和差異性。他提到福柯（Michel Foucault，編按：台灣翻譯為傅柯）的知識考古學，後者學說曾被我用於顯示我的正統知識體系往哲學方向發展的可能性。不同年代有不同的知識論，予人分辨事物的對錯及可接受程度。有別於傳統的歷史研究，知識考古學不再侷限於探討對象本身，而是「這一對象的發掘場所的整體結構」。（Gutting 2016, p.36；PT2, p.103）劉永晧以此為基礎指出：

　　歷史變得不連貫、不統一、斷斷續續、在不同的事件當中。這些不具統一性的歷史，它們相隨或相斥，重合或交

接，因此，整體歷史的可能性消失，新的歷史面貌與形式隨之而來。因此，如果過去的歷史只是史學家們一廂情願的書寫，在這個論點上，我們可以大膽地推論，歷史是虛構的，而小說或是電影才是真正的歷史。（2013, p.102）

　　他說得確實大膽，卻非沒有道理。常理中歷史是嚴肅而正當的，小說、電影、話劇等固然是虛構的。可是同樣顯而易見地，歷史是不少人在不同時代按照著多方的知識正統論來不斷修改的東西。在我的體系內，這可以理解成縱時衝突。相反，書籍、小說、電影、歌劇縱然可待多方詮釋（譬如什麼叫潮溼的記憶？那麼有關乾燥氣候的回憶又是否潮溼的？），其文本卻是黑白分明地存在於人類歷史當中。如果要抱著分析哲學來斟酌，或許會有更好的說法——

　　正史是假的，古卷是真的。

　　劉以鬯和王家衛都有將歷史歸入作品中的傾向。他們創作的不是歷史作品，卻有著歷史的參考。周慕雲就如芬蘭哲學學者辛提卡（Jaakko Hintikka 1958）論及維根斯坦時說的唯我論（solipsism）上的存在——飄浮的「我」。[9] 類似的以假入真例子屢見不鮮。《對倒》中描述了上海物價飛漲，人們逃難到港，

[9] 「Temporal solipsism」；此論者主張只有他的體驗蘊含現實。我在PT2中稱為「……總是存在著『我』——一個在不厚重的時間觀中飄浮的存在。」（p.168）

主角卻可視為活在相對安穩的環境中，才有愛回憶的餘暇；《花樣年華》連草稿紙、電話等道具都考究非常，亦應用屬於該年代豔麗色彩，還原了劉以鬯那黑白電影居多的年代，卻給原著的尖酸批判全然上了彩；《2046》中開頭便描述了香港六十年代動盪，主角卻幾乎完全平行地談情說愛。

　　當然，有些正史元素是得以在戲劇中延續的。《酒徒》寫了差不多時期香港文壇及社會的扭曲價值觀，遺憾地直到今日都適用；《阿飛正傳》的主角是被拋棄的孤兒，一隻無腳的雀仔，通於現實香港。去到《一代宗師》，主角由不愁吃喝到因戰亂而一無所有，再到承繼武林正統，南拳北傳，王家衛更是光明正大地告訴觀眾他的創作野心和側寫香港道統去留的企圖，事實上也可看成一種電影上的借題發揮：

> 　　我叫葉問，廣東南海佛山人。我四十歲前不愁吃喝，靠的是伯爺留下來的財產……
>
> 　　一條腰帶一道氣，我一生經歷光緒、宣統、民國、北伐、抗日、內戰，最後來到香港，能夠堅持下來，憑的就是這句話。

　　不過，在承繼《對倒》和《酒徒》的靈感之後，王家衛同樣也繼承了碎片狀的意識流敘事方式，這方面又經杜可風偷窺式的攝影方式和張叔平揮灑的美術指導再三加強。時間變成一種私密

而不符常理的結構，像劉永晧形容的連續、斷裂、重複和差異交織而成。觀眾理解他的故事，則必須「案件重組」然後跟現實歷史並讀和聯想。這串弦外活動富有詩意，並且構成了基於虛構角色卻反映真實人類思考的全息想像，支離破碎、飄浮半空但非毫無意義。

在茫茫夜色中開往朦朧的未來

意識流是配合劉、王想表達的回憶主題上的表達方式。關於懷舊，一般都視為一種向後回望的活動。就像行人不可能只顧後望而不摔倒，人生要往前，當然不能只活在回顧這種活動中。然而《2046》也好，劉氏文本也好，他們的懷舊並不是單純地往後望的概念，並且奇特地有著向前看的另一面向。因此，讀者不要誤解我想勉強地往他們身上套上一般懷舊的罪名。那不是我的意思。

懷著舊，望著後，把回憶幻想得過分美好，有時是因為今確實不如昔，也有可能是因為未來是不確定的。歷史已成過去，不像現狀——或者面對主權移交無限變數的香港——一般隨時可變。換句話說，懷舊本身是有著想今與迎新的情緒，只是那不一定是樂觀地盼望未來，而是惆悵、迷茫、不知所措。跟回憶的性質有所類似，這些情緒也是零碎的，有時具體，有時根本只是一串串的期盼和不安。

縱時性的觀察在這樣的角度看來也是適用的，有了新發現，只針對懷舊的話便會忽略。之前我們提過，劉氏文本中，不管寫的是誰，總是有著「我」的影子。於是不同階段、不同個性、不同投射的自我意識有了當面交流甚至質詢的機會。然而這些我都是已成的。另一方面，之前提過有關時間線的課題。就像經典電影《回到未來》（Back to the Future）中的時間旅行邏輯令人疑惑一樣，即使是回到過去了，對該人物來說是「前去」還是「回去」？

2046是一本小說，是房間，也是一個年份。我們在現實中毫無疑問都在前往2046；該年過後，又毫無疑問地無法改變2046。可是透過電影創作，觀眾們有了一個直通又直視2046的機會，跳過了期間的多年種種快樂或磨折，到達臨界點。於是「朦朧的未來」有了視覺上具象的實在輪廓。詭異的是這種有關未來的當面答問是發生在過去的。懷舊之中帶有奇幻，可能是《2046》跟《花樣年華》在類型上最大的不同處。不過這不是取巧或故弄玄虛，而是有實在需要的。

《2046》是一個階段式總結。他沒說成的「需要改變」，的確也是後來發生了的事。《2046》之後不管是西方的《藍莓之夜》（My Blueberry Nights，編按：台灣翻譯為《我的藍莓夜》）還是東方的《一代宗師》，即使有一貫的風格和關切，都不是純粹重彈的舊調，而是有班底或者主題上的改動。我們甚至可以說，王家衛對劉以鬯文學進入新一代視線，又將整個時代背景推移，連結劉以鬯活躍時代之後的社會近況。劉以鬯的這些文

本於電影、電視上的改編並不只有王家衛做過。八十年代便曾經有過例子。

　　王家衛拍成作品需時頗長。在香港地道用語中，2046除了指該電影中的神祕傳說，更成為了坊間俚語，「等到2046」是等到天荒地老的意思。長時間的拍攝意味著成本上的大幅提升，而在電視世界中，巨額的成本跟電影相比更難籌得，也更難回本。相對於王家衛以時空穿梭這種說不上革新的類型電影套路去表達時代感，1987年張少馨導演的電視劇版《對倒》便採取了另一種方法。透過改編並將小說內的七十年代改成電視劇身處的八十年代，電視劇版不再存在錯置，而是一種簡單的換置。雖然不存在縱時上的巧思，但也是有一定的時代警醒性的：

　　　　問：……把小說的背景由原來的七十年代改為八十年代，
　　　　　　使電視劇充滿強烈的時代感，帶出社會上的不同的
　　　　　　問題，以及香港人面對九七回歸那種何去何從的心
　　　　　　態。請問這個電視劇能否代表您對八十年代香港的
　　　　　　觀感呢？

　　　　劉：……導演說改編《對倒》有一個問題：我寫的是七十
　　　　　　年代的旺角，她找我的時候已是八十年代，在八十年
　　　　　　代拍攝七十年代的景物，會有困難……（譬如）賣糖
　　　　　　葫蘆式的賣馬票，八十年代已沒有。所以八十年代拍
　　　　　　七十年代的背景，麻煩很多。

之前亦有說過劉以鬯稱讚王家衛製作認真，以下是為兩例，
亦顯示出製作時不得不「時空旅行」將時間推後的箇中原因：

> 劉：他問我：「劉先生，你當時是用什麼寫作的？」於是
> 　　我給他看我的原子筆，告訴他我就是用這種筆寫作
> 　　的。他又問：「稿紙呢？」當時我有一些上面印著
> 　　「劉以鬯」的原稿紙。可見如此細微的地方他也注
> 　　意到。
> 　　所以，如果在八十年代要拍七十年代的旺角，單是背
> 　　景，就有許多困難需要克服。所以當《對倒》的導演
> 　　問我可否把背景改為八十年代，我說可以。作為原作
> 　　者，如果有人改編我的作品，我是絕對不會加以限
> 　　制的，甚至有其他詮釋也可以。（盧瑋鑾 & 熊志琴
> 　　2007, p.127-8）

　　因此可見有時改編文本也好，跨文本也好，在各種拍攝和成
本限制底下，都會出現不得已的時空改置。這種改置除了令執行
上更簡單，也有令觀眾更容易意識到社會問題，產生現代詮釋。
在下一章讀者更會看到，原來這種時代的換置、錯置或疊置，是
對產生一個既定族群內的意識有關，因此也跟繁我的來源、經歷
和延續有關。日常生活中的常用詞如「去戲院」、「看場戲」，
不單本身有著對群體過去與未來的想像，也蘊含著豐富的本身族

群的記憶，甚至可以說是佛洛依德（Sigmund Freud）說的一度是知覺的記憶痕跡，跟歷史、宗教等有相連的地方。

基本上，這又揭示了寫的是誰的基本問題。不管是改動年代或時空旅行，我們都能發現到創作者有跟時代對話的傾向和慾望。潛意識上說的有意無意之下，這種創作意念或者現實限制造成的常見做法會將以前的人物帶到將來。因而可以從多一個視角去說明縱時性不是抽象無用的東西，它是電光影像世界中一個反覆出現的元素，也能給我們帶來很多的深度剖析空間。觀影跟電影一樣，不是順口開河的「無源之水，無本之木」，卻跟《一代宗師》中的下一句不同，只要投入足夠的思考，它是「想見就能見」的。

留下既非「是」也非「否」的答覆

過去是不能改變的。我們可以視它為「以往的今日」來聊以慰藉，亦可以正視這種不變性。作為強烈的政治寓言，《2046》便是開宗明義用這種不變性來借題發揮。大家都知道2046為香港1997後五十年不變的結束年份。若撇開對白用上的語言障礙，故事中所謂的列車定期開往2046找尋已消逝的回憶、2046一切不會變等等，不是因為它有什麼魔法，而是因為過去的東西自然不能改變。可是我們在觀影時都很清楚，沒有一個地方的東西有可能永恆不變。這是一個有關都市的童謠一般的虛假故事，當然不可

能是真的。問題是就如之前所說，回憶的縱時性謬誤是外在、在跟外界對比下才特別顯眼的。2046作為文學載體，它的縱時性是必須跟現實並讀才會出現──

　　既然在電影中尚且知道2046是明顯虛構的，為何在現實中，人卻輕易接受不變的承諾？

　　這種荒謬是廣泛適用於其他載體的。不論是愛情、工作還是志業，總有搖擺不定的時候。然而盛景如羅浮宮也總有淪為廢墟之時，[10]人類文明都敵不過時間的操弄。那華麗別緻的懷舊情結投射到未來去，是一種企圖混淆過去的不變性跟未來的可變性的做法。

　　我曾經討論過史時重嵌的概念。有關過去的不斷詮釋及再造是常見的。這見於個人，也見於集體。對事情左思右想出異樣去迎合正統，似乎也是常見的。羅素難題（Russell's paradox）與維根斯坦的兩分鐘英格蘭奇想（詳見PT2, p.169-172）都不約而同地指出人對過去、記憶、歷史的依賴是毫無根據的，是名副其實地想當然。邏輯上無法證明歷史的存在。從來沒有證據指出我們賴以分辨過去發生事物真偽的，不只是一些歷史的仿製品。

　　過去與未來的概念和經驗都重疊在當下，歷史不但是可虛構的，而且是沒有任何依據的。即使是純科學，在截然不同的語言歷史下都會變成另一種難以辨認的東西。我們觀察得到的極其

[10] 有關廢墟美學，請見《鑑藝論》（暫定2023）。

量是歷史的痕跡。「文教的基礎不是科學驗證，而是一種無可質疑的正統與信仰，相信著『我們的歷史』，也相信著『我們有歷史』。」[11] 這種信念是在建立了雙重警惕精神和歷史知性之後方才達至的。

這地方正是縱時性這概念得以解決諸種難題的位置，使困難迎刃而解。找尋消逝體的佐證或者追憶「我們的歷史」之所以是不斷重複又無法服眾的嘗試，不是因為學問不全，而是因為那些重組的東西都是具有外在縱時性謬誤的。因此找不到「歷史」是理所當然的。所有歷史痕跡也是有待詮釋的。那些邏輯上無法說明之物的運行法則或許只對一己有效，研判它們——或者稱為「回憶這活動」——則是基於「我有歷史」這不容質疑的前提去重組「我的歷史」的過程，使過去變得合理，並得以合理地觀望未來。[12]

常理上不可變的過去與可塑造的未來皆基於現在。某程度上我們可以理智和肯定地說，過去和未來皆可於當下以意創造。[13] 類似的想法其實早存在於劉以鬯的文本，只是不同於後期維根斯坦多以寓言、修辭方式介入哲學討論，劉以鬯沒有類似進路，而

[11] PT2, P.171。因此對一地歷史的反覆詮釋去迎合一己合味的做法是無必要的。要做的應是充實當下的文化底蘊。

[12] 法社會學中強調「合理期望」的概念。既行之事若無大礙，便應視為可行。縱時性是強烈的反面例子。

[13] 這是不須經過歷史唯物主義或班雅明都可以到達的想法。我認為有時候對修正和填補馬克思個別主張的做法使班雅明的思想有點強烈的附和氣息。這進路跟維根斯坦文化敏感的框架式做法不同，亦容易在不同情境中出現毛病。容後再談。

是繼續提升其嚴謹文學上的高度。雖然劉以鬯做的並非邏輯推論，但是我希望讀者可以從這個例子中想像一下對疊的時空觀。《對倒》中有兩條故事線，一為懷舊的老男人淳于白：

> 淳于白昂起頭，將煙圈吐向天花板。他已吸去半支煙。當他吸煙時，他老是想著過去的事情。有些瑣事，全無重要性，早被壓在底下，此刻也會從回憶堆中鑽出，猶如火花一般，在他的腦子一瞬即逝。那些瑣事，諸如上海金城戲院公映費穆導演的「孔夫子」、貴陽酒樓吃娃娃魚、河池見到的舊式照相機、樂清搭乘帆船飄海、龍泉的浴室、坐黃包車從寧波到寧海……這些都是小事，可能幾年都不會想起；現在卻忽然從回憶堆中鑽了出來。人在孤獨時，總喜歡想想過去，將過去的事情當作畫片來欣賞。淳于白是個將回憶當作燃料的人。他的生命力依靠回憶來推動。……給記憶中的往事加些顏色，是這幾年常做的事。
> （《對倒》第十七節）

一為想像未來的少女亞杏：

> 亞杏穿過馬路，走回家去。當她經過一家酒樓門口時，對幾幀歌星的照片瞅了一下。「有一天，我的照片也會貼在這裡的，」她想。「做歌星並不是一件困難的事情。

我會唱歌。我長得並不難看，我為什麼不能變成一個紅歌星？」（《對倒》第三十三節）

在文學雜誌《香江文壇》中有這樣的分析：

> 兩個人的幻想世界表面上截然對倒：一個追憶過去，一個憧憬未來，而實質上並無區別。現實是短暫的，人生就是「過去」與「將來」的組合，走向未來等於走向過去，淳于白的昨天或許便是亞杏的明天。小說第四十節，淳于白與亞杏在夢中交合，空間距離消失，時間差異不復存在，在此顯示了未來與過去並無區別，淳于白與亞杏的白日夢在他們夢中交合的瞬間得到滿足：淳于白恢復了青春，亞杏的幻想和性慾得到了滿足。時間和空間的差距也在這一瞬間完全消失……
>
> 《對倒》結構上、內容上的隱隱相對，蘊藏著作者在不同作品中多次表達過的一個哲學思想：現實是短暫的，人生就是「過去」與「將來」。未來與過去並無截然的分界。走向未來等於走向過去。淳于白的昨天或許便是亞杏的明天：過去與未來無本質區別。（西柚 2002, p.66）

我再三負責任地強調這是劉以鬯的個人思想，不一定要所有人都必須同意，是其個人角度。用分析哲學的進路思考，過去跟

未來明顯是不同的用詞，表達時間上的前和後。不管是字面還是應用上，它們是有區別的。可是不管在電影還是小說的世界裡，文本中的過去跟未來卻是可以有異於現實的處理。關於這方面的陳述，我會在下一章有更清晰的表達。

這裡甚有班雅明「空洞同質時間」的味道，可又不是同一樣值得批判的。時間差距的消失在這文本中是在透過恢復和滿足而實現的，有深刻的彌補意味。這種意味不單只在男女交合中呈現（而男女交合除了今代的性慾所致，還有族群繁殖的維度，見第四節導演「留後」一說，亦見第五節），而且在於接近彌補人類因為時間而出現的「原罪」──亦即懷念不可挽回的已消逝事物，以及妄想不可預期的未出現事物。假如未來與過去無分界亦無本質區別，摺疊過去於未來，便會被引領到另一深刻的發現。而這也跟王家衛《2046》對不變這著眼點有相通之處。

也是因為有這樣的理解，我們才能觀讀出淳于白被困在回憶的始末。因為他固執地懷舊，他過著的日子和他將過的未來，統統都在回憶中度過。他一直深陷在回憶中不能自拔。對於他來說，回憶不單是名詞，也是動詞，而且是過去式、現在式、將來式動詞。那是他接近《酒徒》的本性設定，是一種行為成癮的狀態。

好的壞的早成了我們血肉，也成了我們的當下。雖常說前車可鑑，有充實的參考系才能應付將來起伏，可是任誰都知道，沉溺於回首是不會有未來的。戀舊無異於占卜，都是縱時鴉片。僅

餘的例外統統是本偽物，不值一提。

註解

縱時（transience of actualities）是複雜的原創概念。我在此章討論了《對倒》的時空觀，下一章也會繼續去詳細説明。根據辭典（2022）縱字在華語中有不加拘束和跳躍施放的意思，前者如「放縱」指不循規矩禮節，後者如「稍縱即逝」指時機容易錯失，可對應失去正統和事物躍現的特質；它亦解足跡身影和「即使」，兼具過去經歷和可能性上去蕪存菁的含意。英語中「transient」指短暫、一時的，在十六世紀末由拉丁語演變而成，解「going across」（跨越、穿過）；「actuality」則指存在於現實的狀態（OED 2022- transient；actuality），源自法語中現多指新聞時事的「actualité」，亦解「符合當下事物的性質」（Larousse 2022- actualité）。相關詞「actualization」有實現的意思。以上元素會在下一章充分體現出來。

第二節　繁我自省

《殭屍》麥浚龍
同場加映：佛洛依德及電影史

「你見到它們？」

「有時候吧。」

「你明明知道有古怪，還住在這裡？」

「哪個房子沒那些東西？它們跟地不跟屋。我在這裡才幾
十年。它們在這裡他媽的百多年。我將來走了，不還是留
在這裡？」

<div align="right">——《殭屍》麥浚龍</div>

我躺在床上，看著天花上的細緻浮雕和吊燈在沉思。我沒
戴眼鏡，看不清周圍，只知道天花的水晶吊燈正在無誤地
反映著一盞繁我。我是誰？一個人？人是甚麼？是否好像
猶太朋友所說的，有一種「生而為人的最根本責任」？做
得到就是人，做不到，便稱不上是人？

<div align="right">——《古卷首部曲：巴別人》林慎[1]</div>

[1]　TS1, p.70。那是我寫出「繁我」一詞的最先例。

我約略討論過縱時性下的繁我概念，也討論了從文學家到電影人，再在電影文本中出現二度文本的觀察。縱時性是奇點的一個特質，用以描述失去正統、沒宿命可言下發生之事。承接維根斯坦的自然歷史說和上一章內的啟發，那裡不存在過去和未來，時間像摺了起來，充斥未來的沉積物（「歷史的痕跡」）和過去為本的預言；倖存的盡在當下，同時發生，因此叫縱時性。

　　那時代的梁朝偉穿著剪裁精美的西裝和梳了頭髮地在路邊吃麵，在大時代動盪中談情說愛，現代的觀眾看著往日的情懷，沒有人會覺得特別突兀。那是一個懷舊的時代，也是一個一去不返的時代。社會整體上升，大家多是移民，在姿整的背後，有著踏實地工作的精神，一同往上流動。

　　「繁我」到了這一代變成什麼？在第二節我們會見到端倪。主角不修邊幅、背負甚重、受盡磨折的、被遺棄、被唾棄。他想尋求救贖，不過救贖後還有自我嗎？不知道。戲外的世界也不再是滿地黃金——就連滿地機會也不再。以往年代電影人一年內導演幾部作品是平常事，今代反過來，幾年有一部已是萬幸。然而，也是因為同樣的強烈外在環境，似乎出現了不少風格凌厲的電影，包括接下來這一部。

　　《殭屍》是麥浚龍首部執導的電影。跟很多上一輩的導演不同，他除了電影之外主業還有音樂、時裝等等，反映了新一代電影人具多重身分的潮流，包括之後會談論的勝任演員的陳健朗和寫詞、編劇作品甚多的黃綺琳。麥浚龍憑此片成功入圍香港金像

獎與台灣金馬獎新晉導演獎，老牌演員惠英紅及Enoch Chan更分別於金像獎獲得最佳女配角與最佳視覺效果，成績亮眼。影評稱讚「令人讚不絕口的美術設計，無論是殭屍的衣服，幽靈的動作與設定，還有中間一幕鬼差出巡，盡是匠心獨運。單憑此點已經是國際水準。」（陳子雲 2016）

《殭屍》有日本恐怖片名導清水崇監製，又有錢小豪、陳友、鮑起靜等影壇重量級演員坐陣，對首次執導的麥浚龍來說是一個挑戰。成品的質素和導演的視野是有目共睹的，不過跟所有電影一樣，不無批評。譬如浸會大學電影學院講座教授文潔華被問及學生在畢業展用上大膽作品時，便指：「他們（文之學生）好像以為震慄就代表美，但那種震撼的程度其實不大。現在我們有太多機會接觸這類電影，尤其自立體特技漸趨普遍，愈來愈多像麥浚龍導演的《殭屍》這類電影。當這種元素變得普及，我們也會對此感到不以為然，我為他們的無知而感到震慄。」（2015, p.40）上文下理中她的批評對象是學生。將那些學生跟《殭屍》一同討論，亦有所指。另外，此電影似曾相識的結局也叫不少人大感可惜。

劇情其實不怎複雜。讀者也不用擔心，即使你未看，也不會影響吸收此章說的觀看這類型電影的核心概念方式。為免過分劇透，以下是官方簡介：

　　80年代知名動作影星小豪（錢小豪　飾）曾經憑《殭屍

先生》飾演殭屍獵人紅極一時，可惜年事漸長，風光不再，私生活上的混亂及破損，無奈遷入公共屋邨凶宅單位「2442」居住，並決定在凶宅內了結自己的生命，但卻遇上一些改變他命運的人，例如隱世的末代天師阿友（陳友飾演）、有家歸不得受過嚴重心靈創傷的神經楊鳳（惠英紅　飾）、樂於助人但在家中私藏了一具棺材的屋邨師奶梅姨（鮑起靜　飾）等，更驚爆殭屍肆虐殺人事件，小豪與阿友再次面對兇猛殭屍襲擊，必須設法合力降服這具瘋狂嗜血的不死之身……（麥浚龍 2013）

　　瑕不掩瑜自是事實。即使退一百步來看，我還是覺得在這樣的格局下，《殭屍》是一部十分引人深思的電影，甚至使我將會提到的電影史更像晚清年代的奇幻故事，跟我想說的繁我自省有關。電影──本來象徵夢想、光影的事物──在黑色主調中變成暗黑物。殭屍喜劇片種在香港上世紀流行一時，死亡與歡樂矛盾地放在一起，大受歡迎，直到拍爛拍殘，無以為繼。這類作品點題對象乃半生不死，死而不殭的殭屍，亦是主角半自傳式和產業乃至社群自傳式的重塑。過去盛行的片種在電影內化為夢一場，四面楚歌卻了無出口，卻在現實的片外片透過重構歷史來找到一個時代的出口。那出口就在結局，說來是電影中常用的手法。

　　不新鮮，但請君聽我把故事說下去。庖丁解屍，未經當面剖讀，你怎肯定是雀斑還是屍斑？

每晚隨身

在開始之前，或許須先理順一下前文所說的，以及標題所指的。雖然這些概念上的考據或許驟眼看上來跟《殭屍》一片有點距離，可是當了解了一點之後，便會發現不遠。正好說了該片的一些重點之外，更牽涉到電影的起源故事。或者應該事先聲明，本章說的是《殭屍》，但《殭屍》非孤例，於是說的又不只《殭屍》，更不只香港電影，而是整個華語電影的一些起始之事。無論如何，《殭屍》在主題、演員還是手法上都明顯有著致敬的味道。你斷不會執著起來說為何跟本物相似。舊瓶中是有新酒、好酒的，有著舊時釀造工藝方能成事。

首先，觀影完畢，離座散席時，我們往往明白到看畢的是夢工場造的夢一場。這不是什麼驚人的東西。撇去電影理論中框架（framing）之說，不少電影如《穆荷蘭大道》（*Mulholland Drive*）到《全面啟動》（*Inception*；編按：港譯《潛行凶間》）都是這樣的。要了解這類型的電影，首先可能我們要先了解什麼是夢一場，更基本地說，我們須探討一下什麼是意識。電影作為一種意識上的投射，縱時下的繁我具象表達，它固然是一種使人容易接收，置身事外卻在其中思考的媒介。

現代電影製作繁複，成品在導演本意之後還經不少現實考慮方送到市面。上一章便提及大名鼎鼎如王家衛也須在兼顧現實

時作出一些創作上的改動，而這些改動未必全然是好的，也有可能是折衷、妥協的。我沒有忘記那些框框，只不過那不是我的焦點，請先把那般實際的操作放在一旁。一般而言，我們看到的是創作者的一種投射、一種意識，不必要同意這些意識的全部，但經過觀影，至少我們都經歷了這些體驗；甚至經過歲月的洗禮，我們的後代都有可能在蛻變的環境中經歷一樣的視覺體驗。換言之，這種體驗是有個人內在，也有集體外在的。

上一章提到「繁我」這個用詞，見於「那麼這些不同的我就是不同階段、磨折後的自我呈現，甚至當堂對質」。所謂的自我呈現明顯是複數詞，在劉氏文學中，它可以是懷舊的老人，也可以是對未來有著嚮往的年輕人；在王氏電影中，王菲可以是通往2046列車上的機械人、跟梁朝偉之間沒愛情但共度美好時光的公寓老闆女兒，也可以是階段總結中對愛情勇往直前因而得到幸福的《重慶森林》中的那另一個王菲。

重點在於──就如劉以鬯所剖白的一樣──創作的過程，作品不多不少總有著創作者的某些面向。這觀點本身是頗普遍的，不用特別言明或解釋。它的特別之處在於我們透過劉以鬯文本所了解到的時空觀才顯露頭角。時空在文本中可以是具摺疊性的。因此那些不同階段的象徵或產物都可以在同一個時空中出現，構成一種我謹稱為「繁我」的現象。

在繼續之前有需要注意一點。我指的繁我更多是一種縱時現象，而非一種本質上的、跟現實有矛盾、（亦因此）荒誕的存

在。即使有導演利用特技手法將多個同一演員，甚至同一角色，呈現在同一畫面中，在視覺上那也必然不可能是完全重疊和一模一樣的影像。在電影中更常見的自是不同角色，而他們都是作者構想而成的，因此繁我是一種現象，甚至乎可以說是一種偏向個體幻想出來的集體性，於是也是一種個體意識投射和集體意識創造。

上一章提及的王家衛創作是一個好例子。即使推演成集體創作（譬如梁朝偉提議加上鬍子以表達人物演進）或者獨白（還有靜態字幕等王家衛常用的手法）這些方式，依然是具有這種包含個體、集體、時間重疊的現象性。《2046》之所以是另一個好例子，是因為那甚至是一個王家衛透過同一批演員去作的階段性總結，可以表達到「繁我自省本來就是縱時性下的產物」的現象與意識。

《殭屍》中全片基本上就是意識內發生的。單說《殭屍》這一部電影，未必所有人都立即能產生共鳴。這是可以理解的。可是，同樣的觀察廣泛可見，譬如早前提到的《穆荷蘭大道》和《全面啟動》。其電影手法除了是一種經典和常見的套路，也是這種「類型電影」的標誌。電影本身就是有虛有實的。之後我們更會見到，華語電影在歷史上特別強調這一點。

與其說是電影，不如回歸經典說是電光幻影。

別說道士，殭屍也早消失了

即使上一章的文本及影像例子絕大部分都是來自劉、王二人，但也無阻這些觀察的普遍應用。透過他們來表達出這些觀察，自然是一種正面的「借題發揮」，而並無超譯之意。事實上，我相信這些觀點包括角色上的主觀意識投射、時間觀導致的重疊、創作者跟作品再跟演繹者的關係是廣泛適用在很多電影及文藝創作上的，以他們為例只是讓這些理論更具體、具象和容易入口。同時間讀者會注意到我很少去特別佇立在泛泛評論、讚歎或感性分享，那不是我這本電影論述書的目的和用途。根據一貫的維根斯坦邏輯，比起作出眾人皆知的論調，提出一己的可堪深邃思考的想法也許更重要。

《殭屍》有趣的地方或許是放置在兩個同樣廣泛存於我們意識中，又同樣已經不再的年代。因此縱時性有了新的一種演繹，有了尤其在輝煌的舊年代根本不可能產生的意思。縱時性不但在敘事時摺疊了人物的時空，它更可以將兩個集體時空重疊。

麥浚龍掌握的著力點是這種繁我意識，用上光影幻術，簇擁也囚困了晚清與現代、西與東、英治到中興的曖昧時空之靈。

殭屍固然不是麥之所創的事物。一般認為殭屍是來自明清時期的民間傳說，而香港的殭屍片則有不少是以清末民初作背景。在第五節我們會談論杜琪峯。在一部跟《殭屍》同年的杜琪峯紀

錄片中，曾獲康城獎項的中國導演賈樟柯曾作出以下觀察。讀者應該很容易明白不論是他的觀察還是死亡圖騰，廣泛適用在抓得住此類情懷的香港電影：

> 我記得我看哪一個電影來著，應該是杜導的《黑社會》第一集還是第二集。然後我是跟我的攝影助理（一起看的），他是北京長大的孩子。我記得裡面有個場面就是在棺材鋪裡面打。我那個攝影助理從來沒去過香港，然後北京長大的。他沒見過棺材鋪，他根本沒見過是因為北京都是火化嘛，已經沒有棺材鋪。然後我就覺得這種空間的選擇真的把香港的靈魂，把香港這個核給抓到了。
>
> 到真的去了香港之後，給我印象最深刻的是它的古老。以前也看到過香港的照片。但是當你真的到了這個油麻地一帶走的時候，那些招牌都在你腦袋上面，都是繁體字，報紙都是繁體字。然後特別是那樣的一個生態，我能聯想到晚清的人是什麼樣子。後來我有機會跟阿城聊天。阿城說：「就是晚清啊。」因為他們沒有經過民國，晚清不就割讓給英國，直接從晚清到了一個殖民地，中間沒有經過中華民國，沒有經過中華人民共和國。（林澤秋 2013，約1：02-6；這本書之後陸續會出現更多相關觀察，包括第三節說到的「六王已去」。）

時空的疊摺在現實中明顯是天方夜譚。它在電影中卻是有可能做到的。香港的割讓是於清朝時期發生，中間跳過了民初階段。英治的時間正是章節開首、《殭屍》對白中說的「他媽的百多年」之長。換言之，有關民初的電影在別處可能是歷史正劇，對沒經歷過這階段的香港而言卻是有一定的奇幻感。這有點類似於之後談論的當初西方電影技術引進中國，拍的是西方人生活的獵奇狀況，在本章末會細談。這又跟中國大陸和台灣，分別在清末後逐漸步入兩種狀態有所不同。同時間，我們須知道麥導演本身的生活背景也是正值香港主權移交之際。那是晚清跳過了民國，之後英治結束，直接跳入了中華人民共和國的階段。

　　賈導演提到的棺材也是意外地直接跟《殭屍》有關。不同以往電影，《殭屍》中的棺材不再在義莊，而是擺放在家。死亡圖騰與死屍載體直接在家中央，又不能宣之於口；動作片明星的落難，後來的決鬥式武打用繁我角度來看更是拷打，質詢著自我曾經的無能與無力；明顯奇幻的劇情將遠古與近古、近古與現今、夢魘與現實拉在一起，發生於香港社會常見的屋村場景，又發生於時代錯置重疊的虛構電影觀中；影后鮑起靜的落淚發揮在打動觀眾之餘又不無情感錯置的詭異感。以上都帶是頗明顯的強烈寓意。如果熟悉香港殭屍片，對如此的鬼怪與淒美表達是不會陌生的：

殭屍是八十年代香港電影的熱門題材，港式殭屍片有其獨有框架與符號。早於五十年代的《夜盜艷屍》（1955）已對殭屍片的經典場景義莊有所刻劃。《夜盜艷屍》講述一對兄妹因被歹徒陷害過身，葬於義莊。不久義莊鬧鬼，引來他人前去探究。電影利用聲效、剪接、鏡頭角度，配上承接港式靈異傳統的鬼怪扮相，把義莊拍得鬼影幢幢……

　　靈異鬼怪片是香港電影另一特別類型，題材風格多變。《殭屍拜月》（1958）和《怪物》（2005）均探討主角如何因母愛異化成「鬼怪」。《殭屍拜月》中的女殭屍上官筠慧慘遭毒殺而遺下半歲兒子，自此村民間便流傳半夜有殭屍拜月一說。雖然電影是靈異鬼怪片，但卻沒有任何魑魅魍魎，反而對人性刻劃較多，意景淒美卻不恐怖。

（香港政府 2021）

　　香港的殭屍電影是有一定歷史的。以上例子來自早期五十年代，而後來浪潮中最著名的可能是林正英主演的《殭屍先生》（1985）。影評團體映畫手民成員陳子雲直接將《殭屍先生》跟《殭屍》一同討論。他歸納出林氏殭屍電影有三大元素：清末民初的詭異空間、師徒設定和茅山術。然而不同於陳子雲視《殭屍》和《殭屍先生》場景同為有危機感的異托邦（heterotopia）空間，我看麥氏承續之餘亦有明顯重塑，包括時代、時空上的重

疊。（見章節末註解 1）

異托邦於字詞構造上是解作「異」的字首「hetero-」跟解作地方的詞根「topia」組成。華語上直譯是「異地」。誠然，福柯說的比純粹異地複雜不少。不過將這些有關的簡單概念道出，卻可以更容易讓入門者看出殭屍世界實同為異世界。在縱時性下，異地有時代上的重疊可能。那是異質，更多是奇異感；是異地，也是無異地。

異時同地，同床異夢。

陳子雲的觀察如果加上早前賈樟柯的引言，似乎更能看出時代全貌，也可以顯示出在縱時性的突破下，視為「一個」空間來處理的好處。城與人的半生不死、死而不殭概念不只是噱頭，更是潛意識中有關歷史、記憶、本地信仰、死亡的顯照，是為「獨有框架與符號」，跟行業和社會都有莫大關聯，亦因此跟同類型或同套路電影有著頗大的關鍵差別。如果同分析哲學的語言，使用構成意義（Meaning is use）的話，那自是類似做法卻含意截然之事。

由繁我意識到集體被抑壓著、有待分析出來的潛意識，默默指著一個著名且同具爭議的底層方向。

佛洛依德精神分析：意識、潛意識、前意識

有兩途是我覺得特別可以發展下去的，亦即內在的、個體的和心理呈現出的繁我意識層面和跟外界有更多連結、社會性的、

集體的繁我現象層面。前者最有名的例子可能是佛洛依德有關本我、自我、超我（id, ego, and super-ego）的理論，而後者則是前者的集體版本和前著已經提及過的一些路向，包括維根斯坦的語義研究、福柯的知識論等等。雖然剛讀的話或許會感覺跟主題和《殭屍》有點距離，不過只要讀下去便會發現這個思想取向確實對理解該片——或該類型電影——提供十分豐富的想像基礎，甚至會令到當中沙石有迎刃而解之感。

　　跟之前推論說的一樣，偏個體跟偏集體兩者不是完全互相排斥的，它們甚至有一定關係，就如佛洛依德學說除了私密的心理學面向，也有群體心理學上的見解，而維根斯坦學說也有私人語言上的課題（主要出自 PI 243, Wittgenstein 1958；可參見史丹福哲學百科條目，Candlish 2019）。接下來我先聚焦於前者，亦即繁我意識層面。

　　現代人在使用意識、精神、分析等詞彙時，很多時候都是一般性質的。好像說「分析」在分析哲學這個哲學學派中的意思，其實不是泛泛而論，更多是指分而析之，以更簡單的概念來取代複雜概念，從而解開語言使用不當構成的問題。我懷疑「意識」這種東西也是表面很簡單，實際值得斟酌的。很多電影研究在用到精神分析時都會回歸到佛洛依德、榮格（Carl Jung）、拉岡等人的著作去，是常見的做法。特別是在愛情片文本研究中，以性、愛、慾為主調的精神分析學說更是十分貼題的，又跟人類族群繁衍、文明承傳等有遙遠但實際的呼應。接著我們也會看到佛

洛依德直接提及他學說中類似的宗教、歷史、文明維度。（見章節末註解2）

在《佛洛依德文集》的〈意識與潛意識〉中，佛洛依德將意識放在核心位置，他認為「把心理生活劃分成意識的和潛意識的，這是精神分析所依據的基本前提」。「基本前提」並不是一種強調重要性的修辭，而是有實在的原因，恰好就是 Karl Popper 攻擊的地方。佛洛依德續說：「並且只有這樣劃分，才能使精神分析了解在心理生活中那些重要又普遍的病理過程，並在科學的框架中為其找到一席之地。」

跟之前我說的對繁我這概念相似，意識不是心理生活的本質，而是一種屬性，並可跟其他屬性並存；潛意識則是「潛伏的」、一般不為人所覺的、備受壓抑的。還有一個較少為人知的概念叫前意識，是為佛洛依德稱為「描述意義上而非動力學意義上的潛意識」，即意識與潛意識兩者中間，是潛伏的但沒有被壓抑，可被記憶的部分[2]（2004, p.117-8；亦見辭典－前意識2022），而且前意識是可以「獨立」地思考的：

[2] 根據佛洛依德的上文下理，他指潛意識這用詞可以通過心理動力學（mental dynamics）、壓抑理論來獲得，同時指前意識為描述意義上而非動力學意義上的潛意識（此處潛意識的用法為潛伏的意識的大類），因此可以得出前意識是潛伏但非被壓抑的意識，跟潛意識不同，是可以喚起的。

……我們有證據表明，即使通常要求進行強烈反思的精細的和複雜的智力操作也同樣可以在前意識中進行，而無需進入意識。這種例子是無可爭辯的；例如，它們可以在睡眠狀態中出現，如我們所表明的，當某人睡醒後立即發現，他知道了一個幾天前還苦苦思索的困難的數學問題或其他問題的解決方法。（2004, p.127）

於是可以嘗試這樣去理解《殭屍》和它所屬的類型電影。我們看到的固然是一種意識上的東西。而將縱時繁我甚至大歷史論述放於一旁並讀，可能是意識上詭辯家的借題發揮，也可能是潛意識上的借屍還魂。主角進行的一場春秋大夢固然可是意識，卻也可以是並無遮掩、落落大方、苦苦思索而常理中自我反而不知情的前意識活動。不只是電影人將生死愛慾之事拍得詭異玄幻，也是在歷史的進程中見證輝煌過後的轉眼淡忘，集體意識中有事被強烈壓抑，生死愛慾之宏旨才化成空想，才詭異玄幻。愛恨交纏，找尋歷史曖昧命運中的出口，這些元素於麥浚龍受 CNN 訪問時亦有直接提及：

麥浚龍表示，自己對香港「又愛又恨」，認為香港充滿活力，但睡眠及食慾總受影響，形成一種情調和空間的對比。至於其首部電影《殭屍》，選擇於坪石邨取景是有原因！他表示該屋邨給人幽閉感覺，卻同時富有美感，「是

一種被困的美，站在天井向上望，四面牆就像一條通往天空的隧道。」（見新浪香港 2018）

續談佛洛依德：本我、自我、超我

佛洛依德所說的本我（id）、自我（Ego）、超我（super-ego），固然看上去像也是眾多個我，卻跟我透過上一章觀察出的繁我有頗大不同。這是另一組對我們討論有頗大幫助的佛洛依德想法，如此不同處是很有趣且值得思考的。電影一部，用得著大費周章嗎？事實上，本章早開宗明義道出不只聚焦《殭屍》一片，更在於這類型片種，亦不只談電影，還談深一層的原創概念。總不能咬住餐碟去埋怨主菜。

潛意識和前意識都是潛伏的，「前者是在未被認識到的某種材料中產生出來的，而後者（前意識）則另外和字詞表象（word-presentation）聯繫著……通過和與之相應的字詞表象建立聯繫而成的。」（2004, p.123）字詞表象是一度是知覺——注意是「一度」——的記憶痕跡（residues of memories）。本我包括一個人心理上潛伏的、未知的、壓制的部分，含有情慾；自我包括了前意識，也包括了通過回憶從知覺系統發展而成的部分，是代表理性和常識的。（同見章節末註解2）佛洛依德進一步推論出超我，是為「自我之中存在的一個等級」，亦可稱為自我理想。（「自我理想」不同於「自我」。）自我主要代表外部世界，是

理性和常識的，因此也是現實的；超我則成對照，是代表內部世界與本我的，去到更嚴厲時會以良心或罪疚感而出現。超我的出現跟伊諦普斯情結（Oedipus complex，或稱戀母情結。編按：台灣翻譯為伊底帕斯情結）有關，不單是由於生物因素，也有歷史因素，是一些人性中較高級的超個人的宗教、道德、社會感：

> 　　自我和理想之間的衝突，正如現在我們準備發現的那樣，將最終反映現實的東西和心理的東西之間、外部世界和內部世界之間的這種對立。
>
> 　　通過理想的形成，生物的發展和人類種族所經歷的變遷遺留在本我中的一切痕跡就被自我接受過來，並在每個人身上又由自我重新體驗了一遍。由於自我理想所形成的方式，自我理想和每一個人在種族發生上的天賦──他的古代遺產──有最豐富的聯繫。因此，這種我們每個人心理生活中最深層的東西，通過理想的形成，才根據我們的價值觀標準變成了人類心靈中最高級的東西。（ibid, p.129, 134-5）

　　說到「種族」、「古代遺產」這些地方，基本上已經說到意識或者自我的社會性層面，同時又有縱時性疊摺時空的況味。即使心理學用語中有時意識也是一種現象，我在繁我意識和繁我現象中所說的基本上是自我和超我層面的東西。而繁我自省也可看作一種因良心或罪疚感而成的「道德的高級事物」。然而有幾個

主要異處，我必須說清。

第一，繁我這概念本身是因有縱時性才會產生的，不同階段、不同面向的我當面對質的現象，這跟佛洛依德的本我、自我、超我系統是截然不同的概念。〔即使佛洛依德說：「由於不同的認同作用被抵消所互相隔斷，可能會引起自我的分裂；或許所謂多重人格（multiple personality）這種情況的祕密就是各種認同作用輪流占有意識。」（ibid, p.131）〕

其次，之所以會出現繁我，或者會透過一些素材——包括本冊主要探討的電影——觀察到繁我，主要是因為矛盾。那是一個構成戲劇的重要元素。編劇上著名的三幕劇結構本身很多時就是用矛盾、衝突來推進的。然而那不一定是潛意識與意識、本我與自我、自我與超我的角力。（即使我意識到我這樣說時可能已經是以上的角力結果——如果我也信奉佛洛依德的話。）

第三，佛洛依德的說法明顯是有強烈風格的，而開始之前我已經提醒過，我們不必要完全接納他學說的全部。更理智的做法似乎是以此為其中一個——而非唯一一個——方向去豐富已有的思考。（理性也是「自我」作祟。以上三次顯示出佛洛依德之說難以辯偽的特點。）

在創作時，「我」是主體，筆下角色是客體，說到底也是自己，即英語語境中即「I, me, myself」的關係。客體可以盡情發揮其慾望，被主體壓制，同時主體會表現出一個理想自己的形象，於是可看成本我、自我、超我來解讀。《殭屍》中是以錢小豪的

半自傳方式來表達，是創作人對眾多角色的投射，而看到最後又是角色對角色的雙重投射，兩種層面皆有親情、愛恨、慾求、生死的執念，有嚴重壓抑的，也有理想跟現實下場之別，以及分析後方能察覺的事物。當中蘊藏著可怕又令人惋惜的內容，公式化結局內也含有對本地與類型愛好者而言特別有共鳴的「獨有框架與符號」。

　　《殭屍》是相當沉重的。即使沒有明言什麼，觀眾理應感到官能刺激背後有不少想法。繁我自省有時是更開宗明義的，想解決家庭、族群、社會中的集體毛病，在不同文體、創作方式隨處可見。譬如說，在小說界中可抽取錢鍾書在《圍城》序中首兩句作例：「在這本書裡，我想寫現代中國某一部分社會、某一類人物。寫這類人，我沒忘記他們是人類，只是人類，具有無毛兩足動物的基本根性。」（2006, p.1）

　　在理解完縱時性的詮釋和佛洛依德的一系列概念之後，我們得以享受上坡後的滑道，三言兩語說清觀看《殭屍》以至其他「夢一場」電影的方式，同時也在理解了《殭屍》的縱時背景後，看出為何此類型片不同彼類型片。這不代表《殭屍》的內容只值三言與兩語，草草就能說清。事實相反，那根本不可能說清，也是使我看後大感神奇的地方。我甚至認為麥浚龍有意無意[3]地觸及了電影的奇幻起源。

[3]　麥浚龍是狂熱電影愛好者，相關知識豐富。我多番使用「有意無意」來說麥浚龍的出發點，是因為認為他的電影作品中顯出具意識和潛意識的層次，而不是說他無心無意造成的結果。我個人認為此片是經過長時間對電影深入思考才可產生的結晶。

之後我們便會「意識」到，那不是穿鑿附會的，而是可堪考證的，也是有其他影評人觀察到的。接下來會說說意識、電影等詞彙的歷史故事，以及電影在華語中名副其實的奇幻起源。說到最後，你便會發現這些看來不相關的東西跟《殭屍》文本的關係，有猛然讀出夢中實境的感覺，也會明白不作表面藝評的苦心和大膽進路。

有意識到，到有意識

大概跟之後電影史考究上的「健忘症」社會病理學觀察相通，人們很想去發掘一些悵然遺忘卻不應若失之事。無意反見有心，有心更顯無力。電影作為大眾媒介，無意識地意識到些什麼，又有意無意地透過創作與詮釋表現出來，循環製造。意識作為一種屬性，自是有其人存在方能實現的東西。於是它又跟主體探求有關，好像找尋社會方向、應對時代轉變、情感投射等等。光影與淚光，是有意義意識的東西，而不是純然地消磨時間，消磨人生。

佛洛依德文集譯者有善意提醒，德語原文中的「bewusstsein」的被動分詞即「被意識到」的意思。基於分析哲學的習慣，我特意比對「意識」在華語語境中的使用。此處卻能衍生出更大討論空間，並且跟我的知識體系有細膩而深遠的關係。意識聽起來是有點虛的，辭典上泛指一切精神活動；它又是佛教用

語，指「對一切現象能產生分別作用的心。《阿毗達磨俱舍論》卷一：『意識相應散慧，名為計度分別。』」（2022）這裡便可以對應我指的二元性，而意識本身在專門的華語用法方面——特別是佛教用語——就是一種對應現象而產生的東西。

接下來的這個含意有點出其不意。動詞上，意識解作「警悟、覺察」。（辭典－意識2022）你試試取首尾二字，不就是我在論述體系中對文明文教的核心關懷、由古希臘時期公民擔當的普遍公民活動、我特意稱作「警與察」的概念嗎？（見章節末註解3）警與察不只是一種表象行為，更是相通於意識。電影作為一種藝術或者更廣義上的創作方式，在根本上著實包含了意識的傾注、投射、分享、重構。事實上在視繁我為意識的時候，原來也是有著公民共同參與社會建設上的呼應；而作為本冊的中心概念之一，甚至可以推而廣之，視為一種「潛意識」上的精神分析進路。

筆鋒一露，章程過半，讀者應該體會到此冊在閒聊電影之外的一些正面文化意圖了。

意識在精神方面用意之外，亦常用於複合用詞，譬如劉以鬯寫作用的意識流、國家意識、民族意識、階級意識等等。取最後者作例，階級意識指的是「馬克思主義中泛指一個社會階級對其階級處境、利益所在，以及歷史責任的自覺；有時也指階級成員共同擁有的階級認同感。」（辭典－階級意識 2022）這種自覺與認同感也是意識於自我內部形成和對外間現象反饋而成的。這裡涉及群體，將在之後討論繁我現象時再談。

影像、電影、藝術等詞彙是怎樣來的？

之前說到意識的華語語義，跟西方有點不同之餘，更有著適合我體系中的意思。無字不成話，遑論成論。接下來我會「由此入戲」，也順道說明一下自開始寫這本書便困擾至今的，不能再基本的基本問題：影像、電影、藝術等詞彙是哪裡來的？說到電影詞源，也說電影史，大開眼界之餘，更跟本章主題有關。

意識作為警與察活動，屬內省的方向。內省的主體是繁我，質問的也是繁我。在縱時性下，主、客體的界線變得模糊了。另一方面，今次寫作計畫的另一意外收穫是找到之前遍尋不獲的語義研究，這不只跟意識有關，更直接跟第七藝有關。華語詞彙來源向來是很難查找的。義大利羅馬大學東方研究系教授馬西尼（Federico Masini）教授所著，香港中國語文學會所審訂的《現代漢語詞彙的形成——十九世紀漢語外來詞研究》（1997），對這方面的學問愛好者來說是相當重要的考證。這也許亦跟佛洛依德所說的「word-presentation」有關。更甚者，殭屍一類電影的源頭也是在差不多的年代。

> 1884年，總理衙門指示翰林院、六部，擬定了一份派往海外訪問的候選人名單，待他們回國後出版有關各地區的地理及概況的文獻。第一個選中的是傅雲龍，他被派赴日

本、美國、祕魯、巴西去訪問。從1887年到1889年，他在海外旅行，收集了86卷有關這4個國家各個方面的圖表，內容涉及地理、工業、國家機關和公共教育……對於日本，1890年他出版了30卷《遊歷日本圖經》……它們被看成是百科全書，或者是地理著作，後來這本書在1890年出版，李鴻章作序。在傅雲龍有關日本的著作中，他不知不覺地使用了大量日語詞。（ibid, p.113）

值得留意的是馬西尼的取樣年份是由1840至1898年。世界紀錄最早的電影是1888年的一節兩秒短片，由法國發明家Louis Le Prince所拍攝的「Roundhay Garden Scene」。（Guinness World Records 2022）有理由相信當時電影一詞還在傳入亞洲當中，須知道鐵路和電報線路也是在1875和1881年才完工，而傅雲龍在日本的考察時間是為1888-1889年。然而更早的相關概念是存在的。傳教士韋廉士（Samuel Wells Williams）曾被一名美國指揮官僱為翻譯。該指揮官的《日本遊記》翻譯版刊登於1854至1855年間，當中有幾個跟現代技術有關的漢語新詞，包括了「日影像」（photographic camera）。（馬西尼 1997, p.107）

同期引進日語詞最多的是於1877年被任命為中國駐日本公使館參贊的黃遵憲。十七至十九世紀中，漢語中已有電影基礎學說的後綴「學」的相應詞如力學、化學、光學等等。在黃遵憲引入日本詞「寫真」（photograph）的時候，中國已有「照相」這

個本族詞；他又在《日本國志》介紹了跟本冊相關的原語借詞如「藝術」（art）、「歷史」（history）、「宗教」（religion）和回歸借詞如「傳播」（diffuse）等等。馬西尼認為黃氏著作對中國歷史人物梁啟超產生過影響。

另一方面，英國漢學家理雅各（James Legge）的助手、香港中文報刊的創始人王韜和旅日上海商人李筱圃則引進了戲劇方面的日語詞，不少沿用至今，如「劇場」（theater）、「演出」（to put on stage）、1879年引入的「影像」（photograph）（ibid, p.111）事實上，如果將電影的誕生時期放置於華語語境中思考，不能撇開這些思想、用語、概念的時代背景不提：

> 20世紀初，日語成了新詞的礦藏，由於迫切需要新詞，它受到了漢語詞匯的歡迎。這種本來是純粹的詞匯現象，卻也與當時的政治氣候和文化思潮有了密切的聯繫。19世紀末至20世紀初，日本是中國維新派人士的第二故鄉，這些人在「百日維新」之際，試圖改變中國政治體制，但未能成功。（ibid, p.123）

電影及其他技術開始出現字，再到出現實體身影，都是在這樣的年代中發生的。今天常說電影是藝術，也要跟商業平衡，於是又有電影藝術跟電影工業的用詞。而「工業」（industry）也是來自日語的原語借詞，出現在1877年的《華字新報》上。我們

也不能忽略二十世紀初在日本培養的對第七藝有影響的人，包括名家魯迅、中國現代電影人、戲劇家兼中國國歌作者田漢、學者劇作家郭沫若等等。

　　我在馬西尼的著作和索引中找不到直接提及電影的部分。不過從其他文獻中，電影的早期品———一些鏡頭（shots）———早在1896年由電影放映發明者盧米埃爾兄弟（Louis Lumière；另注意「Lumière」在法語中就是光的意思）派人帶到上海；1897年9月5日，中國第一篇影評〈觀美國影戲記〉刊登於上海《遊戲報》第74期，[4]當時的用詞是「影戲」，被稱為「美國的電光影畫戲」（American electrical light shadow play），學者因此推論「電影」一詞可能正是由「electrical shadow」而來。（Ye & Zhu 2012, p.2）此說也許解釋了為何在馬西尼主要研究由日到漢的詞源研究中缺乏電影一詞來源的原因———即使他有提及從始見於1872年的「電氣光」（electric light）到「電光」的縮略。

續同場加映———電影之始便是奇幻

　　以下是為〈觀美國影戲記〉節錄，讀者應會感到電影之始便

[4] 此說同樣出自程季華主編《中國電影發展史》。電影學者朱萍卻提出異議，認為最早的當屬〈味蓴園觀影戲記〉，時間上比〈觀美國影戲記〉提早了三個月，並援引黃德泉及楊擊通，指電影首次在上海放映的準確時間是1897年5月22日星期六晚上9點，被形容成「電光影戲」和「照相新法」。（2019）僅此註明。

是「影射於障」和「奇巧幻化」的，跟麥導演一片及很多現今的奇幻電影不能說沒有深刻雷同處：

> 曾見東洋影燈，以白布作障，對面置一器，如照相具，燃以電光，以小玻璃片插入其中，影射於障，山水則峰巒萬疊，人物則須眉並現，衣服玩具無不一一如真，然亦大類西洋畫片不能變動也。近有美國電光影戲，制同影燈，而奇巧幻化皆出人意料之外。（唐宏峰 2016, p.194）

　　電影的奇幻之處顯然是深刻植根於其放映方式之中，並且在語之源已有輪廓。這一種奇幻性固然不只在一部電影中可見。事實上即使以杜琪峯或王家衛的電影，或者寫實的紀錄片，再到《殭屍》，無不有著這種在內容取捨及吸收上跟現實生活經驗有所區別的特質。這無疑又跟佛洛依德所說的意識學說有相似之處。

　　更有趣的是，不論是早期稱作的電光、影戲還是後來稱呼的電影，在翻譯時，電光幻影似乎都是其含意之重，同時呼應著一些華語世界中早有且深遠的概念。Ye & Zhu 便稱之為一種道家、道士式（Daoist）的表達。而道士正是華語奇幻電影——特別是殭屍片——中常見的、特有的職業。在以上的考證中，我們更可以發現即使電影一詞是十九與二十世紀、新舊世界交替下的產物（就跟「世界」這複合詞進入現代華語常用詞彙一樣），類似的

概念其實在中國是連綿地存在著的。根據北京大學藝術理論學者唐宏峰的說法，影戲是「古老的漢語詞彙，可以指稱種種利用燈光而成影的視覺活動，近代以來，人們也用這一詞彙來稱呼幻燈和電影等新式放映媒介。」

　　在華語語境中，西方稱作的「magic lantern」也有「奇幻燈籠」的異常感。它是西方傳進的技術，同時又在語言上造新字時，配上電、光、幻、影等等原有的華語概念，字詞中包含了奇幻色彩。這一點上跟西方用字如「film」、「movie」等甚有不同。我認為這摻雜了很多當時年代觀察西方新事物時的觀感。幻燈此詞在今時今日看來的確是頗有年代感的，而在結構和含意上，卻又跟電影有十分雷同甚至可相互替代使用的可能。幻燈的歷史比電影早得多：

　　　　幻燈（magic lantern）這種視覺技術於1659年由荷蘭物理學家Christiaan Huygens發明（Mannoni, 2000）。這種技術使用光源將透光的玻璃畫片內容投射到白牆或幕布上。到19世紀，幻燈技術已相當成熟，成為一種流行的大眾娛樂方式。王韜（2004）在1860年代漫遊歐洲，就曾在巴黎觀幻燈。幻燈傳入中國甚早，早在清代初中期由傳教士帶入中國，首先在宮廷皇室流行，後在民間廣受歡迎，蘇州等地甚至有了成熟的包括幻燈在內的光學機具製造產業⋯⋯

從放映原理上來看，幻燈的基本結構包括四個部分——光源、鏡頭、圖像和接受圖像的平面，這與電影的基本原理是大體一致的。（唐宏峰 2016, p.192-3）

這種同樣以光影而成的幻象，性質上跟電影是有很多相似之處，早期時名稱是通用的。然而如果執著中國戲劇，歷史便更早。這樣說不是為了辯證出自豪感，而是一個實在的問題。如果單論電影，固然歷史是有限且尚未超過一個半世紀。不過如果說電影的技術原理，電影前已有幻燈；如果說電影中，特別是真人電影中，包含的戲劇元素，中外的歷史更是其來有自的。電影與幻燈之別，可能更在於呈現出不同意識時的程度之別，亦因此可以放置更多的繫我自省元素。儘管如此，至少對當時的人來說，兩者的差別不是差天共地的：

西洋景觀之「水陸舟車、起居飲食」對於晚清國人來說，無非新奇與幻境。這種虛幻與奇觀的感受既是技術上與形式上的（虛擬影像，逼真神奇），又是內容上的（異域題材，奇觀幻境）。而這種形式和內容上的雙重相似，更容易使時人不那麼區分幻燈和電影，至少將它們看作是類似性質的視覺娛樂活動，而非今人截然區分二者。

幻燈與電影之別，遠不及他者與繫我之差。亦因此，唐宏峰

具信服力地推論出電影置於現代時的課題核心根本不在表面上技術方法，而在一種主客、新舊、古今、他我之別，甚至之爭，當中是有一種可堪考古的繁我意識可言的：

> 晚清中國出現的各種西洋視覺機巧，構成了一個電影出現的前史與同史，當後世學者強調電影之嶄新性與獨特性的時候，在某種程度上是將電影割裂和孤立於同時代的各種豐富的視覺文化……
>
> 將電影與其他視覺媒介聯繫起來進行考察，是近年來早期電影史研究的新趨勢，所謂電影考古學（archaeology of the cinema）或媒介考古學（media archaeology）（Huhtamo & Parikka, 2011; Mannoni, 2000）。實際上，時人對此從不疑惑，只是後人患有健忘症。發掘電影前史，並非僅僅是一種科技史的視野，而更蘊藏一種視覺現代性的問題意識。（ibid, p.207-8）

之前提及的主客體模糊，不只見於電影本身，亦見於周邊的電影院及影評人。在討論上海首次放映電影時，電影學者朱萍便援引班雅明，認為放映場所有如巴黎拱廊，模糊了公共和私人空間；在進入上海十載之後，「電影批評『作者』面目逐始浮現，批評『主體』逐漸顯現，實現了從『無形』到『有形』的轉變。」（2019）班雅明的學說中，幻境、幻象是頗常用的詞。在

十九世紀的巴黎，人入拱廊，商品琳瑯滿目，空間異分，就像鋪天蓋地，無處可逃的一樣。資本在當中含有關鍵的角色，資本家用盡方法促銷商品，形成對無生命體的宗教一樣的崇拜。這樣方面都跟電影、電影院、電影明星甚至乎整個電影工業，乃至今時今日的香港社會問題都有絲絲入扣的關係。如果用上佛洛依德的想法，這些崇拜、購買慾、「問題意識」等等行為與概念更可視為自我跟本我、理性與被壓抑的慾望之間的角力與延伸。

千錘百鍊，百念千轉，結束之前讓我們回到《殭屍》。

這部分所談的跟《殭屍》展示出的一些面向有深刻關係，也帶出我想說的最後一個深刻處。麥浚龍以初生之犢的姿態，有意無意間提供了華語電影中少見的無限想像空間和機會。縱時搏動，繁我悸動，他不但想說香港電影，也說香港，也說電影。這些方面不少人都討論過。《殭屍》的最優異處是須剝開國際水平的糖衣包裝，視觀眾作具文明素養的平等主體，一同深究方能充分展現的。

作為恐怖片，看後即時情緒肯定是有點受驚，是可怕的、負面的。不過悲觀中亦帶細想後的樂觀，符合了本章提倡的深層觀讀必要。我節錄香港電影評論學會會員一說如下，並借此作結，順道以示本章所言及的各大論點，並非類型電影中的自我幻想、夢一場，而是關乎劇種存有以至物種存亡的大（故）事：

　　與其說麥浚龍要拍一套關於僵屍的電影，倒不如說他借助

錢小豪的真假之身，說了一個關於香港電影，甚或是關於
香港的故事——香港（精神／主體）若然壽終正寢，卻亦
以任何方式迴光返照，甚至回憶前塵，在思念裡拼湊想
像，以求尋回光彩，才告離世⋯⋯要完結的，就讓它完全
毀掉，就如主角殆盡，死如燈滅，更不由象徵後代的兒子
承傳，故事要走下去，會是另一場不一樣的書寫。（陳嘉
銘2013）

註解1

　　值得一提的是陳子雲用上福柯來解說殭屍片中的設定：「這
裡我們可以援引傅柯的異質空間概念：空間架構本質，非由時間
作為連結，空間具有並置性特質，如空間A與空間B可由遠而近
相互連結，數個空間亦可左右交疊，形成網狀系統相互影響，而
那些空間既有聚合，則有離散。於是殭屍先生中的小鄉鎮便是異
托邦的呈現，沒有時間連結，所以處於一種吊詭的場域之中。」
（2016）在PT2中，我曾整理和援引福柯的學說。異托邦不單是
一個用以歸類進去的類別，也是一個描述另一類別事物的概念，
跟文明、夢想、想像力有關，見福柯的〈異托邦〉。（Foucault
1967）

　　我必須負責任地註明，佛洛依德學說有其迷人之處，也有其爭議。著名學者Karl Popper便曾將佛洛依德學說跟星座、馬克思主義等相提並論，認為它們無法辯偽（irrefutable），因此算不上科學；[5] 清華大學出版社版本的《自我與本我》（*The Ego and the Id*）佛洛依德文集亦有提到其他爭議性：「精神分析學始終堅持將性（愛）本能視為人類一切行為的主要動機，從上世紀以來就一直在學術界以及社會上頗具爭議。因此，弗洛伊德一生毀譽參半，很難評判他在歷史上的地位。有人認為他是人類思想史上最傑出的人物之一，也有人將他視為『欺世盜名的江湖騙子』、『變態色情狂』。」（2017）希望讀者跟我一樣在吸收這些理論以進一步理解世界的同時，也要以批判的角度去審視當中有可能出現的盲點與缺點。這自是對世界好奇繼而尋求答案的應有態度，即使對待我這本書亦然。

　　另外，佛洛依德學說中的本我自我兩者並非分開的，而是自我的較低部分在本我之中。這樣說來或許有點抽象，以下是他對此著名的騎馬比喻：「……和本我的關係中，自我就像一個騎在馬背上的人，它得有控制馬的較大力量；所不同的是，騎手是尋

[5] 我再三提醒，科不科學是一個概念上的問題，不代表其提倡者或其學說是優是劣。甚至在一些極端的情況下，迷信科學不是一件好事——就跟對任何事物或人物的迷信一樣。

求用自己的力量做到這一點的，而自我則使用借力。這種類比還可以進一步加以說明。如果一個騎手不想同他的馬分手，他常常被迫引導地到他想去的地方去；同樣如此，自我經常把本我的願望付諸實施，好像是它自己的願望那樣。」（2004, p.126）

<div style="border:1px solid black; padding:4px; display:inline-block; background:black; color:white;">註解3</div>

　　我在PT1曾以維根斯坦的學說為基礎，跟華語中傳統上視警察為專職維持治安部隊不同，視其為維氏術語「生命形式」（forms of life），並有西方及華語中詳細的語源探究。然而當時找到的華語資料不多，只知是警備與查察的意思，跟本文中「意識」的詞義，即「警悟、覺察」，驚人地相似。這種相似細想下卻不是完全一致，也不是完全割裂的。粗分下可見警備查察是社會面向較盛，提防和監視的都是他人，跟英語中警官「inspector」的相關名詞「inspection」相通；而警悟覺察則是類似行為的內在面向，則是跟同一詞根的「introspection」相通，意即內省。

　　「警察」（police）這回歸借詞[6]是晚清時由日語傳回中國的，始見於十三世紀左右的《金史》，現代早見於1889年傅雲

[6]　回歸借詞指在中國原有，期間可能消失了或不常用，又在現代語義上由他地傳回的詞彙。另外可能由於現代語義上跟原有的相距甚遠，亦有學家認為警察是來自日語的原語借詞。我個人則判斷視作回歸借詞是比較合理的。

龍及1890 年黃遵憲說的「1875 年日本制定了行政警察規則」。
（ibid, p.224）及後又被張之洞、袁世凱於二十世紀初相繼應
用。（張之洞之奏摺見湖北警察史博物館 2009；有關袁世凱對
現代警察的影響，見張綠薇 1995）然而華語中最早的出處可能
可以追溯至一世紀左右的《漢書》，內有「密令警察不欲宣露」
之句。（李震山 2020[7], p.4）

[7] 華語世界中的警察學用書良莠不齊。李氏的《警察行政法論》是少見的佳作，
即使內容因其大法官背景而偏向法學，我依然十分享受閱讀過程。

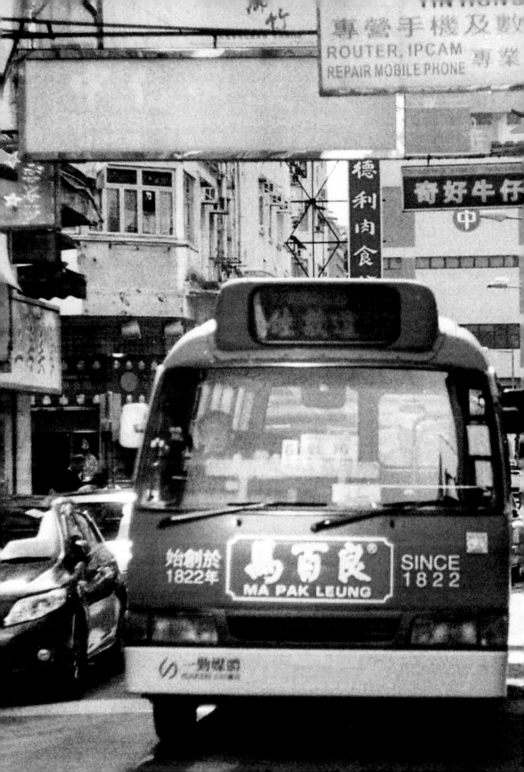

第二章
王與土
THRONE AND TERROIR

第三節　若缺大城
陳果

> 大成若缺，其用不弊。大盈若沖，其用不窮。大直若屈，
> 大巧若拙，大辯若訥。
>
> ——《道德經》老子

> 當我們的紅van穿過獅子山隧道那一刻開始，我們的城
> 市，已經不存在了。
>
> ——《那夜凌晨，我坐上了旺角開往大埔的紅VAN》陳果

上回提要

　　第一章交待了不少思路，而其中最主要的莫過於縱時性這個概念。以此觀之，電影不再只是娛樂，觀影不只消遣，而影評亦可提升成影論。我希望讀者不會有一種錯覺，認為本書在顧左右而言他。相反，我手寫我心，我所寫的堂皇地是「讀中西而言我」。說他人作品，再怎麼說都不是自己的東西；而電影拍下時代寫照，固然是有著向後望的慣性。我的動機是透過這些作品來啟發出一些創見，創造可獨立解讀的作品，超脫困境，尋找深層的電影意義與活在這時代的良方。這本是開宗明義的。接下來的

章節會使用跟之前不同的進路，盡量釋放我自己的聲音，合理地引文，表達繁我。因此若讀者在第一章的文獻山丘中感到頭暈目眩，之後應該會好一點。

我們存在過的時代，或許沒什麼特別，可是人易有戀舊情結，繼而產生戀舊癖，是病態。投放在電影上，自然又是戀物癖，是一種社會病理，甚至有待精神分析。上一章裡便曾淺談佛洛依德的精神分析學說。看著過去，想著過去，是活在過去，也是沒有未來的。或許須明白一點，存在過的時代之所以特別，不需特別理由，也不需要什麼蓋世的成就來證明我們的存在。

我們曾有幸活於該時代；同時我們存在，才有時代。在縱時性下，文體或電影有了繁我自省的可能。劉以鬯認為作家在寫不同角色時，不多不少都在寫「我」。這些「我」理所當然地是不同的投射，展現出不同階段、不同面向的自己，透過電光魔術呈現在觀眾面前。這也實現了一種視覺上的自我反省活動，跟前著一脈相連，從「inspection」說到「introspection」。現代電影技術亦使這種繁我自省有了現代的表達可能。

縱時性是奇點的一種特質。奇點本身是一個頗常見的概念，從物理學到人工智能到人文領域都有出現過。我在PT2中也有論及原創的文明全息奇點（見其第九章），它是一種廣納參考系直至可疑之事變成再無可疑的狀態，由犯罪學中推論而成。這本身雖稱不上耳熟能詳，但也不算是稀有的概念。然而，在我之前的語境中，它被放置在文教領域的討論來使用。在電影研究甚或更廣

義、其來有自的光影藝術層面，它又有沒有什麼用得著的地方？

　　先用另一個較不抽象的角度來看看電影。人們看的電影固然是過去拍的東西，有著自然的向後望的慣性。在一個蛻變得特別快的都市環境，電影尤其強於捕捉以往的事物，為回憶作紀錄。回憶不同戀舊，它是可以有正面而非沉溺的傾向。而電影不但可以被正常地視為向後的紀錄，也可以視為對未來的預言，可以是一種警戒活動。同時由於電影本身作為藝術形式的模糊性，它的警戒意味是需要深刻的思考才可出現的。用最表面的方式來讀第一節，至少我們應該領悟到，王家衛美輪美奐的糖衣包裝下有著劉以鬯文本的深刻思考，只聚焦感嘆前者功力和感慨已逝年華，是無法生成什麼得著的，更遑論有什麼戀舊以外的正面深刻作用。

　　值得多番提醒的是王導演與劉作家嚴格來說都不是以學問家或思想家為本業，本書的文路不是一般的強作愁或勉強說成人生道理，而是借用這些素材，看有沒有什麼學問進路上的啟發，解決困難。縱時性可以從王家衛和更根本的劉以鬯文本中觀察出來，而它更根本的基礎則是建築於我的論著體系之上的。縱時性是可以從前著肌理中推導出來的，用詞上借用自系統學概念。都會初生，衍生出不同系統和價值，亦正是我一直關注的正統觀參考系課題。

　　不過，電影跟我前著中的領域是有明顯不同的。它當然有文化上的維度，但更不同的方面可能在於其美學上、表達手法上，以及其來源。跟「正經」的政治哲學概念不同，電影之初有著獨

家的奇異特質。在第二節我考究了電影之始。一般所說的電影歷史是大約一百年的事，不過原來幻燈之類的技術則早已出現在中國。幻燈包含光源、鏡頭、圖像和圖像的接受面，技術跟電影大體一致。（唐宏峰 2016, p. 193）

　　不管取程季華還是朱萍之說，電影在華語世界首次放映在上海，被形容成玄奇的「電光影戲」。學者 Ye & Zhu 推論華語中「電影」一詞或由「electrical shadow」而來。（2012, p.2）如此看來，即使由日到漢的詞源研究中難以找出電影一詞的確切來源，語言學上還是可以大致推論出那不是來自日語的原語借詞。電影一詞似乎由華語世界中早有的「電光幻影」概念取字而成，也跟字面上幾近同義，較早期的「幻燈」區分。

　　也是在這樣的時代背景下，我們可以觀讀出《殭屍》其中一個特別引人入勝的地方。援引賈樟柯的觀察，就算退一百步撇開作者情結，香港是個特別的地方，其中一個因素是它在歷史上直接由清朝進入英治時期。賈樟柯形容成「一個生態」，使人可以聯想到晚清的人是怎樣過活。（林澤秋 2013，約 1：02-6）這自然是一種頗有趣的觀察。中國大陸上，曾經過中華民國階段、內戰、抗日，再進入中華人民共和國。而對岸的台灣則大致上本有原住民聚居，後有日治和中華民國遷台的歷史。[1] 換言之都不是

[1] 遷台這部份明顯見於一些台灣電影，例如侯孝賢《悲情城市》和徐漢強《返校》。這一點上我會在本系列的台灣篇中再續。簡單來說，在理論上由竹內好到交通大學教授陳光興的《去帝國：亞洲作為方法》和北藝大教授黃建宏的《在地之靈》，在電影上侯孝賢的悲情組曲和李安的普世人文關懷，再到黃信

直接由大清到現代。

　　同時賈樟柯又注意到香港保留著的棺材鋪文化。也許有人會認為死亡圖騰在近年香港電影中經常出現，有其社會環境的面向。然而殭屍片這種公開談論死亡的電影在數十年前曾盛極一時。殭屍半生不死，死而不殭，在《殭屍》中又將擺放場地從義莊直接移到屋村單位中，致敬一個時代的香港電影，又借喻香港之餘，對電影史稍有研究的人更會觀讀出對電影本身的追溯與反思。

　　梳理過後，這是一個頗佳的切入點，去說一些更宏觀的香港電影的事情。也許可以從一些香港近代史中重要命題說起。有了前兩章的縱時詮釋，當我們繼續思考下去時，至少可看到幻燈光影後的要旨，自有領悟。

偏安與偏頗

> 這個世界很不公平，應該死的不死，不應該死的就死光。
>
> ——《香港製造》陳果電影

　　在第一節，著實我們已經看到一點生活形式紀錄上的端倪。王家衛的電影在張叔平的美術和服裝指導幫助下有時候是相當具

堯的荒謬草根生活和徐漢強的轉型正義迷思，台灣電影在有機地發展的同時，冥冥之中饒富既定的大小族群博弈傾向。透過這些豐富的文本，可望描繪出我思想體系中行為高於地方、他者內化等原創概念於台灣的在地詮釋，煥發新思想的可能性。

美學意象的。從票房中我們可見他的電影不一定跟當時的香港觀眾親近，卻有著記錄某年代生活方式的功用，即使那是落力模仿也好。在他的其他電影如《重慶森林》則有更直接地記錄該年代生活場景及方式。

殭屍類型片能反映出香港電影的另一方面。在語源上，電影之始本就是奇幻、玄妙的電光幻影。作為香港奇幻電影中一個著名且主要的類型，也跟王家衛的電影相比，殭屍電影諧趣得多，而且也比較市井，好像早期的《殭屍先生》等。直到麥浚龍重新打造沒落了一段時間的殭屍片，換上論者稱為國際水平的美術特技，也有此類型電影的名導清水崇監製，電影內容仍然發生在日常市井的屋村住所之中。

香港文化的雅俗並存不是什麼新說法。事實上在現代都會文化中，這似乎也是常態。在寒冬多倫多的高級辦公大樓外，便會見到穿著筆挺西裝的上班族在吃著路邊檔（編按：即「路邊攤」）的熱狗，隨處可見；在法國凱旋門前，亦見多種族人種賣藝雜耍，構成名勝外動態的社會風貌。在英語系國家強勢的近代背景下，英人英語入侵本地也不是新鮮事。同時不應忘記電影乘著工業革命及航海年代帶到全球。由 1659 年荷蘭物理學家 Christiaan Huygens 發明幻燈，到1896年盧米埃爾兄弟派人到上海放映早期電影短片，實質也是行銷，都有著全球格局下跨國貿易往來和資本流動的因素，以及不同文化雅俗交融的結果。

這些因素在華語地區有不同的發展。在當時最繁華的上海，

人們得以接收到最入時的資訊和接觸最先進的技術。及後進入內戰和後來的動盪時期，類似的國際中心有南移的跡象，從上海逐漸移來香港，不但帶來資本，也成就了不少作品及作家。第一節所論的王家衛及劉以鬯也是這段時期來港的人士。他們寫時拍時、寫地拍地，都有著那段舊地舊時的身影，而今時今日被視為香港代表的他們，定義上都是當下觀感大為不同的南來移民。在這段時期，香港乘著全球化實現了高速增長。譬如說，香港常見的「南北行」頗能體現這種南貨北售的中介、買辦角色，而這角色確又是中國南方自清末以來開放港口而出現的。

　　這種角色跟我們接下來要說的有不少關係。因此香港表面上逐漸成為了一個標榜以國際、專業、政治中立為特色的都會。這些看起來尋常又光鮮的特質卻是有本地解讀的：所謂國際，其實只是功能性的英語能力，而國際視野心照不宣地不包括第三世界非洲國家，口上大愛包容卻對白色以外的膚色極盡歧視（見第五節）；所謂專業，其實是以利益集團維繫社會穩定；所謂政治中立，其實是責任外放，無事關己，準時上班，閒事莫理，別提什麼無用的生命意義或倫理道德。這些價值換個角度，大可看成買辦投機炒賣本能、難民基因、被殖時養成的犬儒主義。

　　以上說法十分偏激和偏頗，好像不應該出現在一本嚴肅論著上，可是讀者很快會發現，這種草根俗氣的偏鋒是廣泛存在於香港，也廣泛出現在接下來要介紹、被稱為最本土的導演的作品中。

雅俗興衰

　　早有不少人論及陳果電影。他生於1959年，十歲時隨父母由海南島移居香港，及後做過片場的各種雜務。跟同代的王家衛相比，陳果的作品無疑是市井得多。「俗」的原因並非由於作品質素，更多可能是由於素材。他十分關注香港的低俗面向，而手法上即使偶有失控，亦是不加修飾的言而有物。

　　陳果曾獲香港藝術家年獎，名作《香港製造》（1997）打正旗號說香港的故事。憑此影片的表現，他成了當年的影壇大贏家，囊括香港金像獎及台灣金馬獎的最佳導演和最佳編劇／原著劇本獎項。2000年後香港電影市道低迷。以此履歷和時代背景，不少其他名導都北上以合拍片繼續發展，陳果卻是維持其小眾與本土步伐。

　　雅俗興衰無疑是一個非常概括性的形容。或者不少人會懷疑陳果電影中的雅。由「九七三部曲」中關注底層生活去向的《香港製造》到《去年煙花特別多》片尾的英軍走光片段、挑戰種種保守社會禁忌的妓女三部曲，到科幻的《那夜凌晨，我坐上了旺角開往大埔的紅van》（下稱《那夜凌晨》）和近作恐怖喜劇《鬼同你住》，很難找到什麼高雅的痕跡。這卻是一個頗有趣的出發點。雅是什麼？我們常說「難登大雅之堂」，似乎大眾有著一把差不多的尺，有些東西樹立其中，當之無愧。有這麼一種正

統觀，賴以判別好的電影人及品味低劣的同行。

金像與金馬頒獎台星光熠熠，難道最佳導演及編劇的雙重再雙重得主還不夠雅？

《香港製造》是奇片，原因不但在於兩岸的認同與極具反差的低票房，還有它一種還原事物本質，亦即在電影工業邊緣的拍攝情況。用過期底片拍攝、演員包括後來成名的李燦森全為業餘、得獎跟資源的不合比例，都顯示出即使在有過盛境的香港電影行業中，若非有人努力以赴，一些遺珠早留在滄海中。這種電影界中的邊緣性，卻跟香港本體有相似的地方。

上文提到陳果的崛起跟香港電影衰落是同時發生的。而雅俗興衰，這條跨越價值與時代的界，則是他的關切主題。譬如在近年網路小說改編的《那夜凌晨》[2]，他便以紅色輕型巴士——俗稱「紅van」——渡過隧道，進入一個所有人消失了的異香港為主要喻體。經過了九七年上映的《香港製造》，主權移交十多年了還在談論，似乎顯示出他對「過渡」這概念的重視。

本土不一定在地。我在 PT2 中曾以學者之談論述本地跟在地之別，我不會在這裡故調重彈。一個大例子便是英語是香港官方本地語言，卻從來都不是在地語言。一個外國人若只說英語，相當合法，可是無法在香港正常生活，融入本地文化。陳果的

[2] 《那夜凌晨》是改編自Mr. Pizza小說的。根據陳果的說法，相似度只有五成。（信報 2014）因此我會集中討論其電影版。在看過兩者後，即使有過研究嚴肅文本的經驗〔包括第一章和《鑑藝論》中對瑞士作家瓦爾澤（Robert Walser）的鑑賞〕，我還是感到對該網路小說進行文本分析會頗為力有不逮。

生活經驗與人文關懷似乎十分深刻地扎根在地。王家衛尚可去荷里活（Hollywood，編按：台灣翻譯為好萊塢）拍出《藍莓之夜》，李安也可拍出《臥虎藏龍》[3]，可是走出了香港，陳果本領依舊，卻無疑會在失去對該社會關懷下失去光芒。

> 陳果近十年在香港減產，那些「香港製造」電影不見了，原來跑上大陸做監製，亦闖過荷里活，在荷里活的環球影城遺留他所形容的「人生汙點」。
>
> 「為何發揮不到？」
>
> 「未拍已知是爛片，但劇本不能改。四十天的戲，budget只容許拍三十天，現場班友又不聽我指點。我就諗，惟有拍屎片給你吧。」
>
> 他執導的西片 *Don't Look Up*，最終沒有上畫。（信報 2014）

衝出國際，勇闖荷里活，似乎是所有導演夢寐以求踏上星光路的機會。陳果卻認為是人生汙點。香港製造的《香港製造》是工業行內處處現實折衷下誕生的作品。到後來，撇開其個人際遇造成的觀感偏頗不談，他到中國大陸和西方拍戲確是香港電影減產下的折衷；而香港電影人得以左右逢源，也是有香港處於交接的中西緣由在內。也可以說，陳果的香港味，是可一不可再的縱

[3]　有關此電影的真正國際視野和大格局，我會在續作台灣篇再談。

時產物。本章的名字叫「若缺大城」。或許大城確很不完美，有時人要出逃。在獨特的共同生活體驗和關切情緒上，接受一城之俗，澈底拋棄美好的戀舊幻想，正視關口，正視城市中庸俗不堪的部分，才是重要的。

若缺大城，大成若缺。縱時預言記錄了歌舞昇平中的告誡，不誠實面對，若缺轉眼便成殘缺。

王與土

陳果及不少上一代香港名導得以北上或西渡發展，少不了時代原因。左右逢源是因為當代香港處於大國的邊陲，在時間上也處於文明大國權力轉移的交界。在我們身處的世界秩序中，英語是國際語言。英國是一個古老的國家，即使在殖民主義過去的年代，英語系國家仍然有強大的國際影響力，好像五眼聯盟便是一例。不過在此之前一、二百年，國際上的強勢語言曾經是法語，更早時則是其他歐洲殖民帝國如西班牙、葡萄牙、荷蘭。世界權力是一直在轉移的。

根據英國皇室資料，英國的統治者根源可追溯至公元五世紀羅馬人撤走後，散落在現時英國土地上的盎格魯─撒克遜人（Anglo-Saxon）祖先，他們必須團結起來抵抗外來的入侵者，而傳說中的亞瑟王（King Arthur）便被認為是這段時期出現的。（2022）在過去五百多年，英格蘭跟威爾斯、蘇格蘭和北愛爾

蘭相繼合併成為現時簡稱英國的大不列顛及北愛爾蘭聯合王國（United Kingdom of Great Britain and Northern Ireland）。

快撥時鐘。1842 年，清朝在第一次鴉片戰爭中戰敗，跟英國簽訂《南京條約》，割讓香港島，時任英國君主為維多利亞女皇（Queen Victoria），之後歷經愛德華七世（Edward VII）、佐治五世（George V，編按：台灣翻譯為喬治五世）[4]、愛德華八世（Edward VIII）、佐治六世（George VI，編按：台灣翻譯為喬治六世），直到 1997 年，君主為伊利沙伯二世（Elizabeth II，編按：台灣翻譯為伊莉莎白二世）。在同一個時期內，清朝則經歷了道光、咸豐、同治、光緒，直到宣統年號的末代皇帝溥儀退位，中間除了短暫的帝制復辟，中國再無皇帝。英國皇室卻在殖民帝國沒落時仍維持著君主立憲制度，在1997年前以《英王制誥》（*Hong Kong Letters Patent*）作為憲政根基管治香港。

之所以想列出這些君主，是因為我希望讀者可以透過這些陌生的名字，大致想像那是怎樣的一段歷史。在這樣的一個動盪而中西古國歷經不同君主的改朝換代時期，香港除了二戰時期日本侵占的三年零八個月，就如之前所說一樣是一種偏安的狀態。不管是 1912 年清朝滅亡、國共內戰、1956 年英國在蘇伊士運河戰爭撤兵停火、文化大革命等國家層面大事，對香港政府都未能構成同樣改朝換代的重大影響，甚至因禍得福，獲得了重要的發展

[4]　現時香港仍有以他命名的英皇佐治五世學校（KGV）和佐治五世紀念公園等。

時機和資源。在英屬香港末期的九十年代，香港整體 GDP 約等於全中國的25%，[5]人均 GDP 更跟英國本土相若。

在這樣的背景下，我們可以得到一個明顯不過，現在看來又略顯特殊的觀察：直到《香港製造》面世那製造現有香港的1997年，只有這裡，才可見華語區中僅有的王與國土。

香港割讓分三個階段，《南京條約》割了香港島，《北京條約》割了九龍半島，《展拓香港界址專條》割了新界地區。如果計完整的現有香港，則香港經歷了四位大清帝，以及六個英國君主。不得不說這是因時代而成的弔詭結果。踏入二十世紀，便可對照王家衛《一代宗師》中的「一生經歷光緒、宣統、民國、北伐、抗日、內戰」的時間線。這也可以對照陳果《三夫》中主角身邊的三位男性：老父、前夫、丈夫。至於再之前，三夫的歷史是什麼？大家沒有答案，陳果也沒有，說是香港傳說中半人半魚的盧亭。

海洋比喻

然而人魚始終不是如英國開國傳說中的亞瑟王，甚至剛剛是其相反，不是護國者，而是獵物，必須依賴些什麼來生存。華語讀者熟悉的電影除了迪士尼的《小魚仙》（*The Little Mermaid*

[5]　這數字直到《那夜凌晨》拍成的2010年代，則跌至約3%。（雷鼎鳴 2013；陳冠中有重點回應過，見2012, p.33-39）

1989，台譯《小美人魚》），還有講環保的周星馳作品《美人魚》。意象偏鋒方面，兩片都不可能及得上被分類成只准十八歲以上觀看的《三夫》。然而三部電影中，人魚皆跟普通人有異，跟人相處是某種禁忌。《小魚仙》最後的童話式「美滿結局」居然是變成人類，可跟男人結婚，長相廝守。

周星馳的《美人魚》必須掩飾魚的特徵，逃來逃去。她依賴乾淨的海洋生態，到陸地上跟男主角糾纏，初衷也是為海洋回復乾淨，而不為久留。《美人魚》直接指海洋孕育出生命體，慢慢成人，「所以我們的祖先，都是魚」。在戲中，標本「瑪爾美特」（即「mermaid」的音譯）是一條鹹魚。鹹魚除了是香港大澳特產，也是周星馳直接的自我引用，出自《少林足球》中「做人沒有夢想，跟鹹魚有什麼分別？」之問。另外又出現過一條由不修邊幅的男人飾演的「醜人魚」，對照了其前著《大內密探零零發》中的台詞：「高手事必要英俊有型，只不過是你們這些升斗市民，一廂情願的想法罷了。」

以上都提醒著我們：不要將神話說得太童話。

跟眾人說，實際上也跟觀眾說：誰說美人魚一定是美的、好的？她也可以是糟質（粵語中的糟蹋）、遭殃、遭劫的。從開埠時海洋帝國殖民者從海踏上地的一刻開始，本就沿海的香港城，在「海的邊界」[6]踏過去，命運就此改寫。這種被動、軟弱、不

6　見PT1第九節；TS1, p.195：「我知道樓梯的盡頭是海的邊界，假如跨了過去，就再回不來了。」。

自主的傾向，不能不說跟人魚相似。《三夫》中的主角必須逢迎接客，要進行性行為才可減輕痛苦，主角試過出逃，卻被漁網抓住。有關這種逃逸、脆弱、依賴，陳果於訪問中指《三夫》是受沈從文的短篇小說〈丈夫〉啟發出來的，設定有變，情節亦要有所改變：

> 「小妹有病，對她來說做愛只是一種需求，好似人要食飯、梳洗一樣，她不覺得自己跟其他人有什麼分別。你諗一諗，依家大把新聞，冇可能都變有可能。這就是與時並進，戲中所有設定都跟當下荒謬的香港息息相關。」……從「香港三部曲」到「妓女三部曲」，隱喻處處，大家好難視若無睹。難得他主動提到當下的荒謬，至少，他知道社會已經病入膏肓，他知道問題所在。「你想點走都好，你都逃唔過自己人手上，這才是最大的悲哀。內鬥，先係最大的問題。」（劉平 2019）

　　人魚是一種不安定的狀態，更不是護國神話。

　　這是其一而非唯一的看法。換個角度，也可以說香港歷經了安穩的過渡期，而且一直都在過渡及逃逸中盤旋。近年香港再出現移民潮，跟之前每次一樣，都因恐懼，害怕會失去「今生不再」的機會，落荒而去，配對詞是為「人心惶惶」。香港歷史上這樣人心惶惶的時刻卻是不鮮的，幾乎可簡單切換主題便成。清

亡了，還不走？內戰了，還不走？日本人來了，還不走？打仗了，還不走？回歸了，還不走？都這樣了，還不走……

香港曾有王與土；有本土便有停駐，也有另指的外地，於是除了王與土，也有渡與逃。

感謝讀者的耐性。沒有以上的深入思考，恐怕我們只嗅到香港之味而觸不到香港之實。愚認為陳果電影甚至很多香港電影主題就是「王土渡逃」的反覆組合。

陳果・香港・主體

沒有黃金年代可能就沒有電影盛世，可是盛世卻不是黑色電影的來源。黑色電影來自的是城市的陰暗面、歌舞昇平背後的真相。亦因此，我才鋪設好縱時性這代表「充斥未來的沉積物（歷史的痕跡）和過去為本的預言」的概念，在這一章可望多加解釋，亦多加發揮。在本節開首的篇幅中，我大致梳理了一次香港的近代史，並得出王與土、渡與逃的觀察。這幾個字同時也可以解讀陳果，讀時或不欣然，卻不知不覺間做了一次語義習作，分而析之，化繁為簡，是我一貫語言哲學的套路。

陳果是一個具爭議性的導演（他的《香港有個荷里活》曾獲台灣金馬獎十四項提名），佳作劣作、文藝片商業片有時毀譽參半。綜觀而言卻無阻他電影的社會性基因及雅俗的議題。這無疑是因應社會環境而出現的事，顯示出心理學學說中精神分裂的傾

向，卻又是本地身分的一大特質。這些都是在大致了解香港史後容易理解的。

更重要的，可能是如何透過他的市井視野，去反映出時代的困難和尷尬。跟陳果探討邊緣人的三部曲一樣，這些看似負面的言詞卻是思考如何迎接未來時無可避免的難題。畢竟，一地文化的獨特是在於優越性的無止境追逐，還是對我們來說珍貴的共同生活記憶？對於這個課題，香港學者彭麗君著作中有〈陳果電影的香港主體〉一章，實質上也談有關香港主體的陳果電影。她說：

> 如果要通過電影來研究當代香港身分（identity）和香港主體性（subjectivity）的話，陳果電影肯定是其中最熱門的文本，陳果的「九七三部曲」——《香港製造》、《去年煙花特別多》和《細路祥》——一直被視為最能夠反映香港九七回歸心態的代表電影。由於開宗明義地以「香港」為主角的香港電影為數不多，所以如要在香港電影中尋求香港近年的文化政治軌跡，陳果電影就成為了必然之選。（2010, p.21-22）

香港主體就如陳果電影一樣，不用心仔細揭開層層陳年皮層，說得出因，說不出果。

什麼叫主體？這真是一個十分大的問題。我懷疑即使開新一

本論著的篇幅，也不可能妥善地回答。對此，我在論著中當然曾從政治（與）哲學的角度中談起過，有興趣者自可探索，不贅。令人驚訝地，如此的課題原來曾在散文集中有淺論過，縱然不是極學術的描述，總可充當一點門面：

> 主體一詞的運用向來模糊不清，在進行跨學科的討論時，這個問題會放大。不同學科如哲學、性別研究、文化研究都有不盡相同的描述。如果聚焦香港，有關主體的討論屢見不鮮，例如文學上就有西西寫《我城》、文化觀察上有陳冠中寫《我這一代香港人》等等，亦可見盧兆興教授的著作，不盡錄。近年無疑由於氣候，這些討論再度回到主舞台。主體的尋求看來遠未靠岸。當然，我們有所有理由相信，處於瞬息萬變的香港，也處於全球化與本土意識激烈碰撞的年代，主體尋求更似是恆常的心理狀態……（AC1, p.179-181）

雖然這個取向不是嚴謹地取名家學說，卻是有所指的。在第一章探究回憶時，幾經波折，翻閱名典大書，方發現回憶這回事特別在於因人而異。這不是什麼大話。明明眼觀同物，偏偏記讀異樣，似乎不是不尋常。以正統觀觀之，這叫特定正統性。（見PT1, p.62）「回憶是什麼」是很難準確回答的，可是「某人的回憶是什麼」似乎才是我們想問的，也是更恰切、更應關心的。以

此為起點著眼,在主體這課題上,或許也是這樣。「主體是什麼」是難以回答,眾說紛紜的。與之相比,更重要的問題似乎是「我們的主體是什麼」,廣義來說亦即「某一特定族群的主體是什麼」。

我在之前的篇幅說了華語早期電影史,談了一些高雅電影片種,也說了一些地道的類型片。在這一章我又談了一些香港的「俗」面向。由大到小,西渡東存,過古至今,拼合起來,我想讀者應有一個大概。接下來我想集中探討這種王與土狀態下的事。

有王無主

之前提到「過渡」似乎是香港恆常態。現代香港經歷了四個大清皇帝、六個英國皇帝,期間還有二十八個香港總督和主權移交後的五個特區行政長官。大清滅亡、民國、內戰,到中華人民共和國,除了日占,香港是連續的政體。然而在這樣一個歷經不同王朝、皇帝的地方,卻十分奇怪地並無太大的皇家氣派。相反,香港的雅俗似乎是基於人們生活上的自由,某程度說也是放任。

因此在無國教亦無重要道德包袱的香港,繁我自省作為電影的一個作用,是現代且稀有的凝聚通道。陳果被視為「最本土」的導演,探問了很多有關香港的根的問題,一方面市井,另一方

面卻不是娛樂為先。沒有孤芳自賞，但坦白直率，似乎沒有討好大部分觀眾。甚至乎獲得了香港電影評論學會大獎最佳電影和最佳導演、兼拿了香港金像獎最佳原創電影音樂和台灣金馬獎最佳視覺效果、又落力本土的《那夜凌晨》，居然都沒有得到大部分人的認同，甚至不少人認為是「爛尾」、「爛片」。

香港中文大學中國語文及文學系講師葉嘉詠博士曾撰文整理了《那夜凌晨》上映時網路上的即時反應，收錄於兼論中國古文獻的《數碼時代的中國人文學科研究》。（譚國根 et al. 2014）她首先注意到《那夜凌晨》備受注目是跟導演和電影中的本土特色相關，亦援引了譚以諾說的政治隱喻：《那夜凌晨》是「毀他也自毀」，《香港製造》是「沒有出路」。葉嘉詠提醒，跟《香港製造》相比，《那夜凌晨》是殺出重圍是比較有希望的。在援引顏啟峰的評語「觀眾只能停留在娛樂的層面，不能留下反思的問題」後，葉嘉詠回應認為導演其實有給予清晰的思考路向，有對白也有明示。網路影評中最極端的一篇指《那夜凌晨》是其「近期最反感的電影」。傅焯晞在文章中指：「全片劇情拖拉乏味，全然離題萬丈，毫無推進力已夠失望，更敗的是全片基於資金所限，無論場景、道具，甚至演員水準都是低下級數……到底，當年拍《香港製造》時，火氣十足的陳果去了哪裡？何以竟會拍出這麼一部如斯劣作？」（2014）

為了平衡觀點，以下是香港電影評論學會最佳電影和最佳導演的得獎撮要：

最佳電影：《那夜凌晨，我坐上了旺角開往大埔的紅
　　　　　VAN》

　　陳果在人氣小說之上加入大量社會信息，奇想交錯現
實，黑色幽默與尖銳諷刺中，不乏洞察與預見，帶領觀眾
面對既真實又不真實的香港我城，勉勵香港人共同面對赤
紅的暴雨衝擊，堪為 2014 年具代表性的香港本土電影。

最佳導演：陳果（《那夜凌晨，我坐上了旺角開往大埔的
　　　　　紅VAN》）

　　十年磨劍再導長片，依然敢作敢為，把原著的香港死
城構思拍出逼人的劇力、魔幻的實感。懸疑留白的同時，
加強了港人絕境求存本性流露的刻劃，甚至末日審判的
意味，神采飛揚得來別具洞悉力。（香港電影評論學會
2015a）

　　在以上得獎撮要中也記下了一幕：「票數相當接近，引起
了評審間熱烈的辯論」。由此可見對陳果的評價可能真的不管在
民間還是專才間，都真是不無爭議的。這又很「本土」。香港本
來就是這樣的地方，王家衛、劉以鬯很香港，無阻光譜另一端的
陳果亦很香港。我們頂多會說王家衛的電影難懂，但總不會說難
看；陳果身上卻不然，說難看、粗製濫造的多的是。香港的俗顯

然比香港的雅難理解得多。

《那夜凌晨》的科幻設定和後半段的劇情暴走或許令一些觀眾摸不著頭腦。然而承本章主題，我認為這電影最引人入勝以及有所突破的，正是王與土、渡與逃的命題。這些命題幾近是宿命一樣籠罩著，卻跟其他導演如之後提到的杜琪峯不同，有著鬆綁的可能。

《那夜凌晨》很有趣的一點，在於導演將其標誌性命題砍掉，大成若缺，重新理解。陳果為人稱道的兩個系統三部曲中，用一般語言來說，我認為最大命題簡化再簡化後莫過於主權下的主體。《香港製造》的開宗明義、《去年煙花特別多》指的1997年主權移交、大橋啟用、十一國慶等的煙花盛放過渡期、《細路祥》的偷渡和父子指涉，再到「妓女三部曲」，主體在不同主權下的命運，跟香港與不同國家管治下的狀態比喻，是王與土的主題。怎樣渡過，怎樣逃出去，便是其故事內容，當中未必有明確出口。

主權下的主體，儼如王下土，有的選擇彷彿只有渡與逃，不是嗎？

在《那夜凌晨》，王與土的主題給完整地切除。當然這也是一種變奏。無主無王的狀態，會是怎樣？主角們當然都在渡，都在逃，但沒有了王，渡的、逃的，又是什麼？這似乎是主體叩問的關要。沒有了或虛或實的社會壓力，是不是反而令人無所適從，主體反而失去了著力點？英國尚有護國神話，中國也有國

父，都是在守護與建立、壓迫與推翻中形成的。香港神話若眾望所歸地奉為盧亭，卻是連土也沒擁有過，只能暢泳，可是這可能構成到主體嗎？在公開引導說「整個香港消失了」之後，主體的意義便不只是土，而落在渡與逃上，換言之由實體變成了非物質的集體生活經歷，包括享樂，也包括磨折。

混雜即新物？

上述提及的第二十一屆香港電影評論學會頒獎禮場刊的得獎全文中，也有提及上述幾點。包括：

土的消除——

電影展現出一個消失的城市……舊香港賴以成功的法則已經消失，當香港的獅子山下精神解體，大家面對我們的主場，一個陌生化的香港、出了事的香港、並非日常擠擁的香港，究竟如何重新建立？

若缺之城——

陳果的《香港製造》（1997）是用年輕人角度，以悲觀、躁動、情緒化去嘗試理解世界。十多年後，《紅VAN》視野更大了，一群香港人如何面對自己過去缺陷，透過回望來補足，給社會一個希望、找活路。

繁我自省——

> 李燦琛的角色承接《香港製造》而來，代表「後九七」至
> 今失落的一代，沒有成長和出路。最後紅van司機讓阿池
> 揸小巴，也有傳承意味。然而，導演陳果也著重中年人的
> 角度，中年男子發叔擺出姿態，指手畫腳，《紅VAN》
> 確實是中年一代、青春一代和高登世代的多重對話。
>
> （香港電影評論學會 2015b）

　　希望這能顯出我提出的創見並非無用的專用名詞，而是有
助理解電影，也能藉此超脫無用之用，也超脫單純感慨，「找活
路」。我想在本節最後處理一個課題。在集體生活經歷中抽出潛
藏的香港文化主體，當然不是我一人的新嘗試。雅俗並存，使香
港文化向來有被形容為混雜的傾向，陳冠中著名的混雜論中稱之
為「香港作為方法[7]、開放的雜種本土主義、多元主體性、後殖
民多文化主義的世界主義」。（2012, p.12）我更想著眼的是：
在以上的環境中，有否原生新物出現？

　　雅俗課題是廣泛見於不同的社會和經濟層面。一碗日式拉
麵動輒是一碗地道雲吞麵的三數倍價錢，一杯星巴克咖啡又往往
買得到兩、三杯地道「凍奶茶行街」（香港用語中的「外帶冰奶
茶」）。一個國際大都會，有各地美食，琳瑯滿目，卻暗藏貶

[7] 前輩這方面的論著確實影響了我的很多進路。

抑。有時這種東西是不自覺的。好像「紅van」，一個中文字加一個英文字，加上進口車輛、英屬時期定下發牌制度、不拘小節滿口地道髒話的司機、不太整潔的車廂、頗狹窄的座位、偶爾不合法的超速駕駛，是「香港地」獨特生活體驗，完滿，細想下卻不太完美。

　　還是想不厭其煩地斟酌有否原生新物這問題。依照分析哲學中的可堪深邃性思考〔intelligibility，見維根斯坦《論確然》（*On Certainty*）；見 PT2, p.97〕，人們重視的應是獨特的一己主張，而非借舌之言或眾所周知之事。我亦很懷疑在英語入侵外語是常事的當代，混合、混雜的是否就是新物，亦即所謂的真正本土、能具象代表一地文化主體之物。

　　我在前著中曾論述過語言之爭，在英屬時期開始，香港的學術圈在國際化的旗號下進入了「失語症」階段，殖民者語言成了主要通用語，說香港地道語言的反發現自己身處尷尬的「在地客體」位置。「外地不是本地，本地未必在地，在地未必本土，乃至當有人要論說何謂香港文化時，說的是『本地』文化，而非『本土』文化。」（PT2, p.156-7）如果單純混雜就是本土，恐怕並不是令人滿意的答案。

　　英語確是香港歷史上殖民地強套在本地的。去殖民、去帝國，的確應用自己的語言，而香港的在地語又確是自大清的一脈繁體及中國粵語區中的廣東話。或者可以說外加生活上的變體才成了一種香港當代口語和書面語，可是大致上符合了語言學上能

跟粵語使用者相互溝通的原則。英語是官方本地語，但從不是在地語；中英混雜亦非良好語言使用習慣。在後大英時期，懂英語無疑還是有著實用性和必要性。不過中西混雜論是一個觀察，而不是主張；是個描述，而不是答案。換個別名，還未解答。

原來不光香港變了，連你最親的人都變了[8]

我想問題核心之一是大眾跟當局對殖民主義以至殖民歷史的喜惡之差，結果美其名地將殖民者一套視為理所當然也理直氣壯。

> 獨特的不是純粹混雜，而是後來的在地發展。煥發出可堪深邃思考、世上未有的新事物，方為誕生；其他的叫做接枝。這獨特與否的問題本來也是多餘的，人的重要不必因為他獨一無二，而單純因為我就是我──那個充滿個人記憶、感受、思考、生活經驗的靈魂。（PT2, p.178）

殖民主義不是如樣板文章中美麗的「殖民時期建築風格」一般布爾喬亞的事。合理合情地去殖確是有必要的。這在西方及其折射出的國際學界反而早有定論，辯的是程度多寡之別；在香港

[8] 《去年煙花特別多》陳果（1998）。

大眾中似乎卻是挽回美好時代的最後一根稻草，不會或不願正視邱吉爾（Winston Churchill）和很多香港殖民初期——甚至今時今日——人士帶有的嚴重種族主義思想。那些人認為殖民地是可供隨意剝削的。香港人之間保留的是一種戀舊同單純「殖民風格就是美」，沒怎樣太大反思其壞處。移交前最後十多年的經濟榮景使人渾忘了之前一百四十年的苦難。

不知道從何時開始變成這樣的——自作懷舊又多情善忘。神往六王，又六神無主。

殖民主義確是侵略，連這一點，近代也開始因殖民後期的生活舒適跟現在新不如舊的環境而開始去否認了。不去「面對自己過去缺陷」，又怎能替「代表『後九七』至今失落的一代」找尋活路？還是人們都變了，自己是誰都不緊要了？土在哪，人在哪，統統都不重要了？這不是簡單的責人罪己。

在這節過後，大家會意識到在正常非正常的香港，陳果真的保持得非常香港，非常縱時。不過有幸活在他在拍攝及他拍攝的年代，香港這座城市和帶有香港集體經歷的人有否因而改變本質？還是只是在預言前打轉：「初頭大陸人幾經辛苦來港搵食[9]，去到後尾，呢種角色竟然由香港人做番，你不覺這十八年好似一個輪迴嗎？……古人話『三十年河東，三十年河西』，原來係真。」（陳果專訪，見劉平 2019）

[9]　香港用語，字面上指「找食物」，實指工作、維生。

三十年河東，三十年河西，不太樂觀，倒不悲觀。

　　香港歷經多個王朝，可能因為山高皇帝遠，居然又在很多方面都不太傳統，東方味道中有國際性，又不太拘泥。在面對接踵而來的文化衝擊的時候，這一代確是很難撇去中、英兼而有之的出身，可以說是有著兩者的文化血緣，好壞兼而有之。說有什麼優越的地方，不如先放下成見，堂堂正正面對其腐處、壞處、低處、俗處，才有可能重拾自己，成就若缺大城。

第四節　迴圈出逃
《金都》黃綺琳

階磚　窗花　封印了　我擔憂
街燈　煙花　普照了　那出口
逃離還是　相擁如摯友
情人如舊　提示我　要出走
遺下幸福　自己浪遊

　　——《金都》同名電影主題曲，鄧麗欣唱，黃綺琳詞

在這裡，所有人都是從外面來的，所以沒有人在乎。

——《遠離賭城》（*Leaving Las Vegas*）Mike Figgis 電影[1]

　　上一節中我以陳果電影為輔，講述了香港的大概，跟論述的對象一樣，不完美，但總算有個大致的輪廓。電影除了在縱時性下實現繫我自省，居然還有利在蛻變極快的大都會中，分解出王土渡逃的核心課題，替失落的一代「找活路」。找活路，結果未必就能找到，也可能會失敗，像紅van被裝甲南撞得遍體鱗傷，卻也可能在紛擾、世代繫我對話中，殺出一條新血路。

[1]　此為台譯，港譯為《兩顆絕望的心》，直譯是《離開拉斯維加斯》，因最後者比較貼近原旨，故也是我會用的名字。原文見章節末。

無血出逃

有人選擇血路，自然也有人會選擇無血的個體逃離。

我們大概無法想像陳果的電影中，眾人會在沒有重大衝突下，默默地、淡淡地渡過去。另一方面，如之前提及的彭麗君所說，「開宗明義地以『香港』為主角的香港電影為數不多。」在這些不多的電影中，我卻對一部新導演的作品相當感興趣。

《金都》是黃綺琳導演的首部長片，然而好些有關注電視劇的觀眾未必會對她毫無印象。她曾為《瑪嘉烈與大衛系列：綠豆》、《歎息橋》等劇集擔任編劇，而這兩部都是相當具風格和受到好評的作品。《金都》獲得了2019年台灣金馬獎的最佳新導演及最佳原創電影歌曲的提名，並在香港金像獎取下了新晉導演獎，在香港電影評論學會拿了最佳編劇，是當時備受注目和肯定的作品。

為什麼說陳果之後會說《金都》？其中一個原因當然是以香港為主角的電影不多。更重要的是，《金都》似乎有回應一些陳果亦有關注的議題，卻用上了十分不同的手法去拍攝。於是乎，並讀的話可見呼應，亦可見延伸。

「由留離到彌留，是一己私事，也是眾人共情。」（PT2，p.19）金都除了指一個專營婚禮生意的本土商場，同時也有黃金都市的字面含意。現實中的金都中心處於旺角，不算在最繁華和

高級的地方，頗為市井。商場座落於市井中，卻又是販賣美好憧憬的婚姻相關商品和服務的集中地。黃金都市的市面意思呈現在電影中顯出強烈落差，不滿也不安的主角想掙脫身邊人以至社會的枷鎖，美好破滅，「同床沉默，從夏季到深秋；誰用幸福換取自由」（《金都》主題曲），選擇離開。在論香港也論雅俗興衰的層面上看，似乎亦跟陳果的命題有相通應的地方。

這些元素又不令人意外地跟港台近年情緒，以至疫情後世界對大都會的觀感都產生到重要的共鳴，令人反思。然而是否純粹超譯，可能完全不符合作者所想？黃綺琳的答案是一種視之為有意義的看法：「因為政治和民生環環相扣，所以我不會說這是完全的誤讀和巧合，而是從創作到被解讀的過程中，由微觀到宏觀的契合。」（BIOS Monthly 2020）於此節中，我會先後談該電影名字跟一點英國歷史，之後會討論離開、海洋比喻、婚姻比喻中的繁我自省等等，以不同元素來前行，必要時扣連概念之餘，亦盡量保持行文清楚易讀。

命名考究──不愛江山愛美人的愛德華

這部婚姻類型電影無疑有著深刻的王與土扣連。它中文叫《金都》，直接指涉的是金都中心，英文名是「Golden Plaza」。如果直接以黃金都市會翻譯，似乎也會有類似法文中美好時代「La Belle Époque」的黃金貴氣。導演卻用上了「My

Prince Edward」作為電影英文名。在旺角的金都中心最接近的地鐵站不是旺角站，而是太子站。太子站就是叫「Prince Edward Station」，即「愛德華王子站」。於是，《金都》的中文與英文名字，一劇雙名，剛好有了王與土兩個維度的巧思，跟上一節中的觀察巧合到使人驚訝，細想下又非常合理。這些基本上是任何關心本土的電影甚至文藝創作者難以迴避的主題。

愛德華是英語名字，電影中的愛德華原型來自其創作者黃導演的前度。（Kwan 2020）這「前度」跟黃綺琳一樣住在金都該區，外邊街道的霓虹燈光透窗而入，就是主角們睡房的背景色彩。名字湊巧又跟金都鄰近的太子道、太子站是同一名字。如果不是一個香港人，無端多了一個英文名，在世界其他國家看來是頗奇怪的。但因為香港的歷史，港人愛取英文名，這又變得不奇怪，亦不巧合了。

真正的愛德華王子後來不只是王子，而是登上過皇位，成為愛德華八世（Edward VIII；請注意這不是指1964年才出生的愛德華王子）。由於伊利沙伯二世自1952年登基至今一直在位，這一、兩代的香港人未必對愛德華八世有很深印象。事實上他在位時間很短，1936年初登基，該年底退位，前後不到一年。對香港人來說，他最著名的事件可能是「不愛江山愛美人」，為了跟一位曾離異兼前夫仍在世的女子一起，不理教會和皇室反對而堅持退位。

太子站建於八十年代，因附近的太子道（Prince Edward

Road）得名。根據香港大學出版社出版的*Signs of a Colonial Era*（《殖民時代的標誌》），太子道因為紀念愛德華王子1922年訪港而得名。太子道本來是愛德華道，作為佐治五世的長子，愛德華後來成為了威爾斯王子，因此1924年便由「Edward Road」更名為「Prince Edward Road」。（Yanne & Heller, 2009, p.19）至於為何登基時沒改成英皇道之類，縱難以考究，在我看來跟上述的愛情故事中，他在位較短不無實質關係。《金都》導演精緻地加上一個「我的」（my）。有伴侶願意為了跟自己的愛情，連江山都可放棄，理所當然是每個人的愛情理想。

那本身就是一個國王捨棄國土，為共渡連理而出逃的故事。

此外，這殖民時期的名字落在本土電影上，也撇不開關於殖民主義的聯想。華語圈中跟這有關的文化素材，最有名的可能便是林夕填詞的羅大佑歌曲〈皇后大道東〉，當中幾句或引來同類的後殖想像：「皇后大道西又皇后大道東，皇后大道東轉皇后大道中，皇后大道東上為何無皇宮，皇后大道中人民如潮湧……知己一聲拜拜遠去這都市，要靠偉大同志搞搞新意思，照買照賣樓花處處有單位，但是旺角可能要換換名字」。當中的由西轉東、無皇宮的王土、無間歇的移民逃難潮、去殖、渡、易名易主等等，都可見於這類跟政治社會狀況扣連的作品。接下來我們也會看到同樣的元素在《金都》內以不一樣的風格表達出來。

有了跟觀眾同渡的《金都》一個半小時片長之後，大家目睹女主角的一個微小卻重要的小蛻變。那不是重生之類的大變，而

是一個小舉動：她不理來電煩擾，獨自吃麵，在網上按鍵購買一張大桌子。外國有「房間中的大象」一說，指一些集體視若無睹的大問題。在寸金尺土的香港名副其實的斗室內放下大桌子，也明顯有著另類的「所指與能指」——所買與能買——問題要處理。

另一香港近代電影《維多利亞一號》也有類似的社會議題。彭浩翔執導的那部電影直接以香港樓市為題，在土地作為要搶奪的資源、高地價、難上樓的情況下，香港人不得不用滅絕人性亦滅絕人命的極端手法，才能安居。《維多利亞一號》被當局評為十八禁的電影，跟《金都》的手法截然不同。可是他們要處理的根本命題，卻都是跟底層因樓價而來的日常生活壓力息息相關的。

維多利亞是英國女皇之名號，香港的維多利亞海港便是以此命名。維多利亞一號也可理解成維多利亞一世（Victoria I，而至今未有維多利亞二世），其在位的十九世紀下半葉時期，正是香港根據《南京條約》割讓之時。香港的豪宅為顯氣派，自抬身價，喜用象徵高貴的名字。為了象徵高貴氣派的理想而委曲求全，亦是《維多利亞一號》跟《金都》的命題類似之處，即使前者的突破困局方式是黑色謀殺詭計，而後者則是淡然的小生活改變。

愛德華王子身上發生的事還有另一重線索。他在位的愛德華八世朝代與其說是一朝，不如說是承先啟後的時期。換言之他

可以被視為一個象徵著過渡的人物。想共諧連理，卻是明日黃花，賞之無味，棄之可惜。戲中的男主角就是這樣的人物。他不好嗎？不是。很好嗎？又不如意。那也是一種如人魚一樣的不安穩的狀態。進一步說，不管是人魚還是白馬王子，都是一種童話中常見的理想型投射。可是不論男女，一個人希望伴侶在某些方面保護自己，甚至拯救出困境現況，是正常的事。這種渴望卻在《金都》中長期處於得到與得不到，離開與離不開之間。

如果套用佛洛依德的說法，在這裡出現的甚至不是超我以嚴格的規則控制行為，也不是本我隨意而為的情況，而是一種茫無頭緒的錯亂。那更貼近法國社會學家涂爾幹（Émile Durkheim）所說的失範（anomie）。可是那又不是導致社會崩潰的情況，而純粹是人的個體迷失映照出的集體情況。《金都》中的劇中人不會說太多理想，不會跟《那夜凌晨》中眾人一樣有一種在末世中奮進的使命，主角最後逃離了也只想吃一碗麵，滿足生存與生活兼而有之的小慾望。桌子雖大而貴，但也不是豪車或豪華旅遊的價錢。

涂爾幹的概念或應合了香港用語中「無王管」的狀態。無王管指的通常是失去秩序、混亂、無領袖或組織的情況。廣義來說，香港的無王甚至使人想到經濟上的積極不干預政策（法文叫「laissez-faire」，正是讓人放手去做的意思）。更確切來說，皇后大道東上無皇宮，並不是因為表面的無王管，而是有王無王之間的狀態。在這樣的條件下，才出現不少香港人自居的自強不

息的獅子山精神。（關於〈獅子山下〉這首歌，見第五節的解讀。）聽起來相當正面，然而肯定出了點問題，才會相繼出現這兩章中華麗戀舊、死而不殭、城市消失、棄土出逃的光影故事。

金都抑或是離開金都？

這讓我不得不想起彭麗君提到的東西。她論到陳果時提及他電影中有「香港寓言」和「學術意義」，同時引另一學者史書美之言，指陳果電影既是也不是香港寓言，「細緻地描述了香港人在英國和中國政權轉換之間錯綜纏結的身分建構」，另一方面「對於香港寓言的反諷……最後還是在荒謬可笑、營營役役的日常生活中被朦朧地消解」。（彭麗君 2010, p.22-23）這種明顯具意義的香港寓言性，加上因有前者才可成立的反寓言性，我們都可以在《金都》上找得到痕跡。

黃金都市象徵的遍地商機、努力就可成功、國際化等等，換走由上而下的各種大宣傳口號，落到底層，關注的是過得好不好、幸不幸福。如何得到幸福，拿著這個問題問不同的香港人都會有不一樣的答案；可是更根本的幸不幸福，近年再拿去問香港人，答案大概會被差不多的大社會因素影響。婚姻要面對的就是一籃子的這些問題：移民潮、高樓價、「手停口停」[2]、只夠

[2] 指一不工作便沒飯吃的緊迫生活狀態。跟苦幹和「金都」有關的是，陳冠中筆下有香港三部曲中的「金都茶餐廳」，寫香港人的「can do」精神。謹供參考。

餘錢追求「小確幸」、退而求其次的終身對象、壓抑的社會氛圍……

　　彭麗君形容陳果為「彆扭的戀人，總不會直接滿足對方甚至自己的慾望，陳果電影的結局往往不停自我迴轉」。（ibid, p.24）彆扭這一點我們同樣可以見到在黃綺琳的作品上，可是跟陳果不同的，是她看來有一個既定的結局，至少女主角是暫時離開金都了。稍微的肯定性放諸黃金都市上思考，便是上一代香港大明星移民加拿大後回流常說的話，卻衍生出另一種解讀：

　　既然這裡這麼好，怎麼會捨得走？

　　矛盾心態不是一種混雜的反映。我說的縱時性，英文用了「transience of actualities」。「Actualities」來自法語「actualités」，更多時候不是指抽象的「現實性」，而是即時新聞的意思。縱時性是在現代大都會急速演化的過程中特別深刻的。既然不存在過去和未來了，我們觀讀到的歷史的痕跡和以過去為本的預言，同時出現在面前。如果換轉在一個十年如一日的小城市，新知就是舊聞，倒不會出現這麼多歷史碎片和預言。

　　反寓言性的存在是在寓言既立的情況下才可成立的。這麼好，卻要走，就是一種反寓言。這類似於「雖然性」。「雖然」不是「如果」，雖然性不像「可能性循環預演」，它是描述既知條件的。於是我們不需要基於以往參照系而得出什麼來。它不是以過去為本的預言，而是確切的情況。這樣看，如果沒有我接下來的推演，《金都》內大部分時間縱時失效，虛構出紀錄片性

質。一般人的日常生活很少會遇到《那夜凌晨》的大事件，更多甚至全部都在淡然中度過。

　　陳果被訪時說「三十年河東，三十年河西」。這可以說是一個衰落週期之始的悲觀，倒又是迎接下一個興起週期的樂觀。如果知道了接下來的事，那不叫樂觀。樂觀就是一種未知將來發生什麼的情況下，無條件地相信著會有好事發生。在縱時失效下，樂觀與悲觀也不再存在，現世變成彆扭，變成迷茫。

出路還是迷路？

> 如若你太累只需捉緊我臂彎
>
> 陪著我一起走出過去的黯淡
>
> 晨霧乍現　　從幻覺蘇醒　　一起睜開眼
>
> 陪著我醫好　　心底裡傷患　　來共我試著　　頑強地生還
>
> 時日有限　　不要回頭　　永不折返
>
> ——〈離開拉斯維加斯〉藍奕邦歌曲，藍奕邦詞

　　《金都》的格調和主題，尤其出逃、拉扯、去留、精神狀態，使我不禁想起另一部同樣以城市為名的電影。那就是《離開拉斯維加斯》。驟眼看這未必是能互相對應的。《金都》格調抑鬱，但不至於生無可戀；《離開拉斯維加斯》說的不是婚姻，主角想的是名副其實地喝酒至死。可是兩片同樣是以一個理應是黃

金、樂觀、繁榮的城市作題，說的卻是裡面一個格格不入的人，最後他們都想逃離。《金都》的隱藏主題，說金都，也說離開，渡與逃之間的心路歷程，使電影名字即使解讀成「離開金都」也非毫不合理。

類似於《離開拉斯維加斯》，金都是主要場景，理應是幸福而正面的，卻是主角極力逃離的地方。驟眼看來這片不太符合本書其他黑色、沉重電影的格調，卻意外地符合牛津字典中對「黑色電影」（film noir）的描述：憤世嫉俗、宿命感和道德迷失。（OED 2022）鄧麗欣的憤世不像「沒有腳的雀仔」張國榮、陳果下的李燦森一樣外露，可是她明顯對身邊的事和人都產生了一定的厭惡。她的調適習慣卻不是借酒消愁，而是碎碎念、挑剔、逆來順受中打轉。那是一種參考系有待形成的全息奇點狀態。

直到她逃出這迴圈。我們不會忘記《那夜凌晨》電影最後，漫天雲彩下紅van沿公路逃出大埔，找尋發生什麼事的源頭。即使他的確曾經表現「彆扭」，陳果固然不是沒有樂觀的。相比下，黃綺琳至少剛出行便走出重要的一步。逃離是好是壞？福禍怎料？至少走出那脫離迴圈的一步。問題並沒有解決，有可能被誤讀成逃避。鄧麗欣最後暫且逃離了顧名思義的金都，可是並非到港人聚居的英語世界，仍然在問題產生的地區找尋答案。但至少這不再是「虛構紀錄片」，而有了縱時性，有了啟發和預知的潛能。

婚與離、去或留不再是絕域陽關道。萬物縱時，新生可期。

同是海邊淪落人

去留是否一種自由？去留後又是否自由？黃綺琳說：「莉芳救走小烏龜時，就是一種象徵。她希望自身亦能獲得自由，逃離金都商場，或是太子區。」（見溫溫凱 2020）事緣故事初女主角看到一隻身體反了的小龜，她指了指，老闆不知有心還是無意，給她包好遞來，卻不是原本那一隻。女主角的欲拒還迎、被動的心態，都跟同是海洋中生活、兩棲、卻又不能完全撇開水生態的人魚有相似之處。

《金都》是導演結合個人生活體驗而寫的。她的體驗中，逃離與否，逃離後又是否自由，都構成了電影中的思考。養小烏龜是不少人的習慣，而如果生於香港的九龍半島又想買小龜、各種觀賞魚或其他水族產品，最常去的便是旺角的金魚街，從金都中心走幾分鐘便到，也在黃導演本身的居住區域內。

這些海洋動物類的圖騰在香港俯拾皆是，好像因延長保質期而生的鹹魚後成周星馳的反理想喻體、會議展覽中心象徵靈龜出海、漁民祈求庇蔭故集資興建天后廟、本土傳說中半人半魚的盧亭⋯⋯海邊城市的人們自然幻想著跟海的力量有所關聯，不管駕馭還是馴服都好。以前的漁民會將海洋擬人化，成神仙來拜祭，這類想像在現代電影中又由該敬畏的神變成人，甚至不成人，卻是香港城市眾生相的一部分，例如跟鹹魚沒分別的膽小鬼、

身為盧亭後代上船接客的妓女。在海中生活被視是不正常的，「泊到好碼頭」才是重要事。「上岸」與「下海」，自然是天壤之別。

小烏龜後來被未來外母扔掉，下落不明，再找到也未必是同物，則是這電影內一貫的迷茫。小烏龜這象徵是種將宏旨變小的做法。那不是一種面對海洋環境受汙染而到生關死劫，或者不逢迎便奇痛難當的天生怪病怪癖，而是一個相對輕淡的象徵。不過也是在這樣的客觀條件下，才有思索去留駐逃的自由，跟被逼著出逃不同。更重要的是這不是沾染海味的怪東西，海中體不再是有待矯正、康復的半人。即使來歷不明，去向也未明，它不用以血肉捍護土地，本身就有天然正統性，大可去追求自由。

婚姻比喻中的繁我自省

使用繁我這個概念去思考的其中一個好處，是我們可以進行集體內省。透過婚姻來解讀繁我自省的話，那則是一種強烈比喻來說女性，也說女性在傳統及族群角色上的繁衍作用，以及在現代社會中不想再受如此操弄的反思和回饋。有趣的是，導演黃綺琳不但在創作時想像不同自己，還在重看自己作品時再度面對，再度自省。在題為〈女導演黃綺琳自演的《金都》續集｜在有距離的新常態探索真我〉的訪問中，除了顯示出之前推論的迷茫狀態，還有更多訊息可供思考：

電影《金都》的阿芳，電視劇《歎息橋》的Joyce，劇中二人似是香港女人的一面鏡子，這面鏡由香港女導演黃綺琳（Norris）一手打造。婚姻、愛情、事業，敢Say No的香港女性不信命，黃綺琳塑造了阿芳和Joyce，回到在不確定的新常態，她說更渴求自在的人生。2017年，黃綺琳密鑼緊鼓開拍《金都》，拍「自己」的故事⋯⋯

在疫情之下，《金都》斷斷續續上映，黃綺琳一看再看《金都》，感覺是在梳理過去跟前度的關係；2020年，經歷漫長的「隔離時代」，她開始細聽自己的聲音。「在時代巨輪下，我需要空間想想自己需要什麼，我需要沉澱。」

女性跟男性確實有生理上的不同。繁我自省可以是縱時性下，玄妙的電影魔法實現出來的自我不同面向的當面對質。它也可以是一種世代對談，共同找尋出口。對於女性導演來說，因為社會上、家庭內的種種期望，也因為生理上天生的生育能力，繁我自省不再侷限於男性（甚至男性沙文主義）地想國族大事，而是更小亦更大的族群存有，最原始的慾求與理智。縱然迷茫，依然清晰。這也是她口中的「生育」，用往族群之中留有己象的方式存下來：

黃綺琳坦言，年過三十，自己也開始焦急，她一直想
生育，偏偏愛情和生育的交錯點並不接合，但她深知心急
不來。黃綺琳並不掩飾對生育的渴求，「有想過向朋友借
種。」跟母親談到這個話題，母親便攻擊她做人自私，生
了小朋友後，卻不能給他／她一個健全的家庭。

　　「生／不生，在這個年代，其實都是一個自私的決
定。」在生育上，黃綺琳看得開，不抑壓生育的慾望。在
電影，她一貫「迷茫」，在現實生活上，她卻找到很確切
的答案——「黃綺琳想留些東西在這世界」，生育是其中
一種，在電影世界，她留了一齣《金都》。（Kwan 2020）

　　上文說的真我、鏡子、自己之外，一個導演透過自己創造
出來的作品「細聽自己的聲音」，也明言透過拍電影來留芳於
世，類比繁殖生育，不可說不特別。這也使人不得不再次回到一
些基本的電影課題上。我在第二節討論過佛洛依德的概念，包括
意識、潛意識、前意識、本我、自我、超我。精神分析的其中一
個作用便是透過分析來找尋備受壓抑卻不自知的東西。閱讀自己
的作品來分析自己，或者更廣義更根本的創作者透過作品來分析
自己，類似觀賞上的自我精神分析。如果以社會層面來說，深富
「正統遊戲」中檢視與重整參考系的意義，替自己身上一些或受
吹噓或受指責的行為重新定位。這自然又是一層電影娛樂以上的
自省意義。

語焉不詳

香港電影資料館指《金都》中「女主角身世平凡，但有見解、有勇氣，毫不張揚地修補人生，當一切事過境遷，對人生價值又有新領悟。寫實而不媚俗，省思而不著跡，整體表演出色」，（2021）香港電影評論學會評《金都》為最佳編劇的得獎撮要指：「主角莉芳未婚夫與偽婚夫兩者皆不要，結局為自主獨立的開端。借假結婚前史闡述中港差異、出入境自由，擴闊命題的意涵和解讀空間。」（2020）都是相當公允且正面的說法。

一樣以城和人作主題，陳果電影的兩極性不見得出現在《金都》上，後者比較有共識是好電影。批評卻不是不存在。如之前所言，導演的不少叩問以迷茫為終結。雖然反思的過程固然重要，可是有時觀眾想知得更多。如果只評論不主張，似乎亦欠了本書提倡自成一說的精神。現在我希望可以從批評中提煉出一些東西來。

談談頗主要的批評之一，在一篇名為〈《金都》：五無三失的自由〉（劉偉霖 2020）中，評論者認為：「……影片的結局，看過兩次都覺得是模棱兩可：無論是莉芳離開了俊榮（Edward），還是照樣結婚但以後會率性一點，都說得通。但這兩個說法不可能同時存在，這就不是開放式結局，而是語焉不詳，會否和張叔平重剪有關？只是沒有『導演版』可作比對。」

多次提及的「迷茫」，他認為是「渾噩」，而且主角稱不上是獨立女性，「她心中根本沒想要什麼，她只是一個空殼」；不只這樣，他認為主角是「失業、失戀、失居」、「無主見、無技能、無思想、無大志、無責任」的五無三失人士；我提過的點麵場面，他認為是「吃碗麵，用手機買一張無論離開或不離開金都，都未知可以放哪兒的七千元餐桌就劇終，是個很虛浮的童話式結局。」

模稜兩可、語焉不詳，都是迷茫的一體兩面。然而明明在本節前段提及了《金都》的有趣有益之處，換個角度，又突然成為了雙面刃。這裡顯出了價值之爭，是時代拐角的奇點縱時性體現，也有繁我自省的功能。劉偉霖的說法無疑很能代表社會上一批人，他們認為年輕人不知想要什麼，迷茫之外更有時懶惰。如果有人想俗套地回應，又會扯回世代之爭之類的說法。不贅。

迴圈出逃

我想回到這章的重要概念上去思考這種問題，也順道探探新路。用王與土來形容香港，一時間放在一起有點新奇，非直觀，又不難明白。這種地方的問題跟世界很多地方不一樣。國不能一日無君，社會秩序是重要的。然而香港人信奉的獅子山精神，卻是反其道而行，「無王管」有了正面意思，讓他們自強、自己來、自己打拼，他們相信香港人靈活多變的能力下，自會成功。

這種成功在八十年代在新自由主義和全球市場興起時特別顯得有說服力。樓價飛漲，持貨者暴富或勤儉，賺第一桶金，又承著社會起飛身家再漲。有好些既得利益者又藉著各地的移民政策，使自己和下一代有了外國的護照或生活體驗，這班人又有不少以高等華人的身分回流，兩邊通吃，甚至成了「民族性」。於是陳果才會觀察到：「『依家大陸咁有錢，你唔返？冇可能，我死都唔信。』陳果住過愉景灣，當他發現那些講普通話、留學美國的男生身旁的女生會說廣東話，他就明白，世界變了。」（劉平2019）也才有了《金都》故事——特別是中港假結婚支線——成立的背景。

換言之，「黃金一代」不同於《那夜凌晨》中的「春代」（粵語諧音是「春袋」，即陰囊，戲中嘲諷縮略自「青春一代」），這班前人選擇的不是同渡，也不是出逃，而是兩者皆要的「渡和逃」。現今一代面對的卻是以往一代賴以成功的方式不再，環境不再，處境不再，價值體系南轅北轍又北水南調，只能失上一代的業，無上一代的思想。所謂的五無三失，無的失的，都是上一代定義下來的東西。是定義下來，不是傳承下來的。

無的失的變成「無的失矢」，徹頭徹尾地迷茫。

加拿大哲學家泰勒（Charles Taylor；下一節我才會回應更多他的想法）便認為族群身分有一個重要構成過程，當中要素便是道德本體（moral ontology）。這種東西在「黃金都市」卻難以覓得。來香港是為了活路，也為了淘金，跟《離開拉斯維加斯》

一樣，主角來到城中，就是因為「在這裡，所有人都是從外面來的，所以沒有人在乎」。

　　無王彷有王的社會環境轉變，渡與逃由左右逢源，變成左右為難。《金都》中輕描淡寫的逃離、《那夜凌晨》中的紅van奮戰，甚至《2046》中不變列車，《殭屍》的迴光返照，不都在說著這事嗎？因此才要回到自身，也回到個體自由的事上去，不只這樣，還要想族群延續。膚淺點說，就是學者們掛在嘴邊的可持續性發展，而這概念首先是有了「所有人來自這裡」這自然不過卻違反金都原則的看法，才會去思考的。因此，優秀的新電影必須具有深刻的縱時性，實現繁我自省，叫人們不要想著透支，不要想著左右逢源，試著跳出迴圈。

　　劉偉霖卻欣賞《金都》的寫實感。這一方面上，使我想起曾論及的維根斯坦歷史論。維根斯坦曾提過歷史痕跡（historical traces）的概念（1998, p.23），大意上指我們以為記得些什麼，但其實無法分辨那是發明出來的「虛構自然歷史」（fictitious natural history）（PI XII on Wittgenstein 1958, p. 230），還是實質存在過的。我們只能無條件地相信歷史的存在。寫實的話，無疑是在「人為」地製造歷史，製造痕跡。這是電影縱時性的一環。然而同樣重要的是其預言性上，有否之前提到創造新物的可堪深邃思考之處。如是者，基於現正改變的參照系而得出來的可能性循環預演，便有其深刻可取之處。那或顯語焉不詳，但總好過執著迷茫而毫無解題出路。

時代過渡中，迴圈出逃不同回國出逃，而是帶著本能叩問、繁我自省的碎步重徑。

迴圈後迴圈

由無血出逃寫到迴圈出逃，香港的形象與香港人的自我形象似乎都在變幻中找尋活路。可是像電影奇幻術一樣，以為是迴圈出逃，會否又是另一迴圈？更甚者，跳出迴圈，眼前靜好過後，會否就是血路？影評者何威自述曾看過原劇本，因此知道它跟新劇本的異同，更認為前者本來就足夠出色。在短文結集的書本中，他整理出這個劇本的「迴圈出逃」之處。希望讀者別嫌引文過長，因為何威的確抓到了重點：

張莉芳與愛德華和楊樹偉的關係猶如兩個相互緊扣的困境，其實是為了跳入後一個困境就必須解脫前一個困境。楊樹偉因內地環境改善和成家之由，放棄來港生活打算並主動來港找張莉芳解除婚約。這給了張莉芳一個完全新的人生思考：婚姻若不是真愛，那和假結婚有什麼區別？難道自己的命運就像影片裡的那隻被調侃的烏龜，從一個魚缸搬到另一個新魚缸，以為獲得了新生但最終卻無緣無故被遺棄？影片帶出的思考很現實也很殘酷：結婚的意義何在？難道生活除此之外沒有別的選擇了嗎？在解決了第一

個困境後，張莉芳開始鼓起勇氣真誠面對自己，選擇不再輕易跳入後一個困境。（2020, p.131-2）

在何威的引導下，《金都》似有還無的思辨可以視為辯證。如果我們放大角色來看主角、愛德華和楊樹偉分別代表的香港女子、英國背景男子、中國背景男子的身分，更能看出他的觀察重點所在，不禁引來遐思。博奕理論（Game Theory，編按：台灣常見的翻譯為賽局理論）的囚徒困境為之其一。愛情不像真實囚牢，縱然世俗有種種枷鎖，還是有逃出的可能。可是對戀人而言，真正幸福的追求是否非要在一起？如果是以眾人的集體處境觀之，對比各自參考系，去蕪存菁，或許答案會不一樣。這種困境扣困境的困局，又像魔術逃脫把戲，觀眾尚且看到全個大木箱，可是人身在箱中，怎能知箱外會否還有箱，結果是類似潘洛斯樓梯（Penrose stairs）或者西西弗斯（Sisyphus）一樣，永無止境？不跳入去，未必就是跳了出來，也可能整個就是跳躍迴圈。以為逃了，還是繼續在渡。

這種身分困境會令不少觀影年資較深的觀眾有共鳴。好像《無間道》中，警隊被安插黑幫臥底（劉德華飾演的劉健明），黑幫也被警方臥底（梁朝偉飾演的陳永仁）滲透。好人看上去是壞人，反之亦然。到尾聲時，雙雄對峙：

劉：給我一個機會。

陳：怎給你機會？

劉：我以前沒得選，我現在想做個好人。

陳：好啊……跟法官說，看他給不給你做好人。

劉：那不是要我去死？

陳：對不起，我是警察。

劉：誰知道？

　　這些精準的對白很好地說明了身分的衝突。血緣本就是沒有選擇的，身分跟血緣有關，對香港人而言後者又不是前者的全部。畢竟在香港過去幾十年來，擁有多重身分證明是十分常見的事。可是你現在想做誰，卻不能自已，你要去借助另一權威來述說你自己的身分，還要請求別人認可。這種本來尋常不過的事情變得不受自身所控，難免會有一種身分危機。於是很直觀地得出一個反動式的答案：我就是原本的我。可是原本的你是那誰，到頭來又有誰知道？雖然這是反問，但也可以回答：其實你是誰，說到底不是依賴外在權威，只有你自己才知道。這是自在的答案，殘酷的現實卻是這未必足夠。

　　《金都》中固然沒有警匪片的槍林彈雨，但你來我往間卻有相似的身分困境。女主角可選擇留下，跟英國背景男子一起，她也早因利益而選擇了中國背景男子。她可以選擇精神上的假結婚，為此她必須選擇法律上去真離婚。生活逼人，她以前好像有

得選，但又不盡然。現在想做誰？按法官、法律來說。在身分困局中，法律上的身分跟自我認同的身分有所差異。她總要取捨，也總要割捨，而且不想結婚，又要留後。這真是相當複雜，放諸城市來想，又好像比較容易理解。在下一節，我們更會讀到更豐富的有關多重身分與族群之事。

我多次提到《遠離賭城》。同類的黃金都市，同樣的愛慾病態，同樣選擇出逃，眼下這個迷茫一代希望有不一樣的結果。跟《金都》說的類似，出逃不一定是跳出物理與地理所指去做一個無法焊接中英古國文化血脈的人，而是跳出舒適圈，以及即使未必樂觀仍願意跳出「舒適迴圈」。「行為高於地方」（PT2, p.174），以行為來重拾自己、修繕主體，才是出逃的積極要旨。

在結束之前我希望分享一段劇本。在讀過今節之後，大家應該會有更深刻的解讀。以下為《離開拉斯維加斯》劇本節錄（Mike Figgis 1994, p.35-7），本想放在文首作引文，但似乎用於反思性批判的結語也是合適，是為一次跟開首引文的非典型首尾呼應。段落由文本內直問的「故事是什麼」（日常英語中偏向閒聊「有什麼事」的意思）開始，到主角回答為何逃／來到拉斯維加斯，即「所有人都是從外面來的，所以沒有人在乎」為止：

 SERA

 (continuing)

 What's the story? Are you too drunk

```
                  to come?
                  BEN
                (sincere)
     I don't care about that. There's time
        left. You can have more money. You
     can drink all you want. You can talk
     or listen. Just stay, that's all I want.
INT. BEN'S ROOM - NIGHT
They are both in bed drinking.
                  SERA
        So, Ben, what brings you to Las
           Vegas, business convention?
They both laugh and BEN hands her the bottle.
                  BEN
     No, I came here to drink...myself...
                  SERA
              To death?
                  BEN
            Yes, that's right...
     In LA I kept running out of booze and
     the store would be closed because I'd
        forget to look at my watch...so I
```

decided to move here because nothing

ever closes and because I got tired

of getting funny looks when I would

walk into a bar at six o'clock...even

the bartenders started preaching.

(yawn again)

Here, everyone's from out of town so

no one cares, no one is overtly

fucking up...

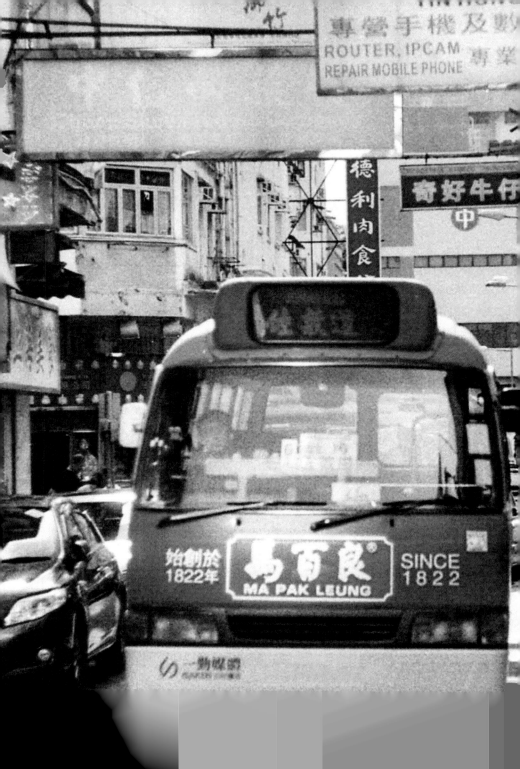

第三章

破宿命
TUMBLING TURMOIL

第五節 （上）壓軸
杜琪峯
同場加映：查爾斯．泰勒及
班納迪克．安德森

「不是前世今生。那個日本兵不是李鳳儀，李鳳儀不是日本兵。只是日本兵殺了人，李鳳儀就要死。」

「我不明白！」

「這個是因果法則！」

「你覺得這樣對我公道嗎？」

「幾年前，我坐在一棵樹下看著那隻死去的小鳥，看見了因果。我知道是公道的，但我再做不了和尚。」

——《大隻佬》杜琪峯、韋家輝電影

徘徊迷陣，寄霧重生。

——《手捲煙》陳健朗電影

　　我在第一節建立了縱時性和繁我自省的概念。縱時性摺疊了過去和未來，充斥了歷史痕跡和以過去為本的預言。繁我自省則是縱時性存在之下得以出現的可能性，意識得以同時跟不同面向、階段的自己當面對質對話。透過自十七世紀從西方傳入中國

的光影幻術，這種可能性得以化為具體視覺影像。當對電影的發展和在華語世界的起源有了初步的理解，便順應到了第二節，從陳果和黃綺琳的電影中得以觀察出王與土、渡與逃的香港電影常見主題。很多具深度的香港電影內容都可視為這些主題的組合和變奏。

概念化（conceptualization）和鑽研內容的工作完成後，似乎是需要一點方向。我們知道有找活路的必要和急切性。然而一般讀者在讀完有關《金都》的章節後，有可能更添迷茫。我們應該須要回歸經典（PT1, p.22），去探索一下有沒有什麼思想可以有助回應這些問題。使用縈我概念的好處是得以超脫一己的自身，以更廣義的同族一體去思考，得到社會學上的意義和集體方向上的啟示。

首先是有關縱時性和自省的。除了劉以鬯未來和過去同質，以及班雅明和維根斯坦相關學說上的啟發，縱時性有沒有更貼近族群的社會學面向？另一方面，很多人覺得道德倫理層面無用、不切實際，自省在自責、苦行罪己等情感索求之外，會否可以理解成一種自我對話（self dialogue），換言之是一種構成主體的社會學過程？再之後，現世在前，我們有沒有什麼改變現實的可能？如何才能得到幸福，邁入真正的金都？

最重要的是，血脈深入骨髓，宿命如此難逃，有否粉碎它繼而涅槃重生的可能？

雙重身分

上節尾聲時引用了《無間道》的關鍵對白來引伸出香港的身分問題。多重身分在現代很常見，可是當身分有所衝突，便會逐漸形成社會問題。如果以棋局觀（ibid, p.16）來思考，某一棋手可以有不同角色，並以此角色出發，配合其參考系來作出舉動。當不同崗位人士的身分增加，出現衝突的機會亦會以幾何級數增長，需要更多的對話來調和。

類似的概念在中外電影都有談及過。警匪片是香港電影的一個主流類型。論其中導演，杜琪峯可以說是不可能繞過的。[3] 以輩分年資來說，他是跟王家衛、陳果同代的，可是他們中只有杜琪峯不是嚴格定義上的移民，而是在香港出生的。曾跟名導王天林學習的他獲獎無數，在香港金像獎曾三奪最佳導演和三奪最佳電影，在香港電影評論學會曾五奪最佳電影和六奪最佳導演，在台灣金馬獎三奪最佳導演，又曾在康城擔任評審。此外他亦落力培養電影界新血。他大力推動的新浪潮計畫至今發掘了不少新人，近年監製的《樹大招風》更一次過提攜出許學文、歐文傑、黃偉傑三位導演後輩和龍文康、伍奇偉、麥天樞三位編劇後輩獲金像獎最佳導演和最佳編劇獎。

[3] 他有受美國西部電影的影響，不少鏡頭帶有如李昂尼（Sergio Leone）《狂沙十萬里》（*Once Upon a Time in the West*）的味道。

杜琪峯著名的拍攝手法——一個或幾個主角在漆黑無人的街道中以不同站姿、方向、企位暫駐——在十分簡潔有力的同時，亦能去蕪存菁地顯示出人物間的關係、敵友衝突和張力。那除了完全切合犯罪學上「因罪惡而生的恐懼」（fear of crime；有關杜琪峯的風格和犯罪學含意，我曾以專文探討，見AC1, p.129-139）的定義，套用早前發展出的概念，更是一種很具有繁我自省形象化之後的表達形式。他不少電影中甚至捨棄了傳統上電影對白的功能，以畫面影像取而代之，好像《鎗火》、《PTU》等等。這跟我之後提到的查爾斯・泰勒（Charles Taylor）說的有異曲同工之妙。畢竟不論在電影語言還是在語言哲學，語言從來不是只由文字的聽講讀寫來構成，還有肢體、語境、氛圍等等元素，才能判別當中的訊息。

　　警匪片是一個適合的場所去討論警察對悍匪、正義對不公、對與錯、好人與壞人等等的訊息。不同導演的出色作品如《無間道》，甚至更早的《英雄本色》，都有這種對立在內。吳宇森的《英雄本色》裡面，犯罪集團彼此間亦可以有情有義。張國榮的角色便是一邊身為警察須要執法，彰顯公義，另一方面作為罪犯的弟弟，他又有不可分割的關係。這兩者構成了戲劇衝突，而整部電影便可視為這種矛盾尋求出口的過程。

　　及後吳宇森到荷里活發展，他的名作《奪面雙雄》（Face/Off；台譯《變臉》）更是打正旗號去以這個課題為核心去創作，找了當時得令的國際明星尼古拉斯・基治（Nicolas Cage，

編按：台灣翻譯為尼可拉斯·凱吉）和尊·特拉華達（John Travolta，編按：台灣翻譯為約翰·屈伏塔）主演。此片經典到出現在二十五年後的《喪盡癲才》（*The Unbearable Weight of Massive Talent*；台譯《超吉任務》）中，戲中出現了尼古拉斯·基治《奪面雙雄》角色的全身蠟像，於是更出現了「購買自己」這文本中自引參考且語帶雙關的情節，意外地跟黃綺琳透過重看作品「聆聽自己的聲音」有異曲同工之妙。

雙重甚或多重身分在個體上可能有分別，也有衝突，有待調和。這個時候我們便可以將這些人內部的活動視為內部的自我對話。「……更重要的內省（introspection），類近哲學上的『對話式自我』（dialogical self）。如果跟文獻中一樣將認受性的簡單形態理解為持續對話，最簡單的形式不是千萬人的示威，也不是兩個人之間的策略性互動，而是個人內省。」（PT1, p.154）在這一個概念領域內，一名主要學者便是加拿大哲學家查爾斯·泰勒。

查爾斯·泰勒

泰勒出生於加拿大蒙特利爾，後前往牛津大學就讀，他曾師從安斯康姆（G. E. M. Anscombe）；後者是維根斯坦的學生、其研究上的權威，以及他不少著作的編輯者。泰勒活躍於政圈，曾參加多次選舉但鎩羽而歸，提倡「不只社會之間，亦在社會

之內的自由民主制（Liberal democracy）和多元文化主義」。
（Oppenheimer 2011）泰勒受安斯康姆（Gertrude Elizabeth
Margaret Anscombe）的影響，學說有直接回應過前者，兩者亦被
視為十分相關。（Taylor 1970；Barry 2019）

　　某人是誰、某人是什麼尚且比較易答。什麼才是好人，怎
樣才構成好人更是難答。對於這些問題，泰勒卻提出洞見，也跟
《金都》重視個人選擇的論調構成遙遠的呼應：

> 個體會構造有關和回應他者的描述，而我們之所以不能單
> 依靠個體去理解人類生活，是因為有大量的人類行為只會
> 在中間人自我理解、構想成「我們」的完整的一部分時，
> 方才會發生。很多我們對自我、社會和世界的理解都是在
> 含有對話式行動中實踐出來的。我特別主張，基於事實上
> 及在一定數目的層面上，語言本身構成了私密與公共共同
> 行動的空間。[4]

[4]　原文：「We cannot understand human life merely in terms of individual
subjects, who frame representations about and respond to others, because
a great deal of human action happens only insofar as the agent understands
and constitutes himself or herself as integrally part of a 'we'. Much of our
understanding of self, society, and world is carried in practices that consist
in dialogical action. I would like to argue, in fact, that language itself serves
to set up spaces of common action, on a number of levels, intimate and
public.」（Taylor 2019, p.311）

這段字首先認為了個體生活不能完全撇離開集體，一個人的行事方式和原因都含有著跟他人相關的參考價值體系，並以此去實行出來。電影人無疑是一種中間人。在他們自視為「我們」一分子，也跟他者不斷互相影響時，人類的生活才能被好好理解。不但如此，上文亦顯出泰勒思想中深受維根斯坦─安斯康姆的語言哲學影響。自我（一個人的獨白、對話式自我）、社會（多人的對話）、世界（前兩者構成的身處的空間），都是由語言和以此而成的對話來構成的。

這無疑跟我自劍橋承襲來的一派想法十分相通。根據 Bottoms & Tankebe（2012；2013），正統性或者認受性（legitimacy）由對話所構成。我又在他們和屬劍橋學派的維根斯坦的基礎上建立了國、教兩論中的「正統遊戲」（legitimist game）（PT1；PT2）之說。內省一說可視為前著的向內補遺。這本書用過的棋局觀便是一種大幅簡化以供容易理解的版本。正統遊戲的基礎是維根斯坦的著名概念「語言遊戲」。這種對語言的重視可以豐富我們對電影語言和繁我自省的認知。譬如說，有了這個角度，杜琪峯那些劇力逼人的人物對峙，或者兄弟間的無言扶持，都可以看成以肢體行動為主的表達，以燈光、擺位、劇情推進來填補文字對白空缺，又同時用這方式來使電影更有想像和解讀空間，更具力量，使人有所震撼，便有利促成影響和反思。

洪席耶（Jacques Rancière）的學生、台灣學者楊凱麟曾解構杜琪峯電影。他首先批評一般香港電影的「無窮加法的實踐固然

生產了許多大堆頭的什錦電影，一味追求立即感覺的結果也常使得港片的感情變的廉價與濫情。」（2015, p.355）這種電影內容和感覺上無限疊加，構成「加法與減法」無疑甚具語言哲學中的意味，人們透過各式法則去傳達意義，又透過改變和違反來重造法則。而對這些法則充分了解後，便能將內容以更簡單的方式分而析之，達至化繁為簡的效果。其分析方法就跟分析對象一樣，都有這種化約精煉的結果，在芸芸影論中使人特別印象深刻。他分析了《鎗火》中的畫面影像，專業又獨到地指出：

> 在高張的感官力場下，影像被化約為單純的點與線，其甚至不需要多餘的元素，因為爆發於影像中的動點（即使影像中它們是不動的）與力線（即使影像中它們仍未畫出）便足以盈塞影像空間。杜琪峯的五人構成或許是關於黑幫影像最具創意的影像幾何問題，就如黑澤明企圖解決武士影像的七人構成一樣（《七武士》）……黑幫電影在此成為一種空間布置上的問題，其既非四射橫飛的子彈，也非狂噴亂灑的鮮血，而是去考慮如何由最簡單的點線與最高的張力模塑影像的空間。

　　這裡說的空間固然是影像中的空間，卻又正正是泰勒說的語言構成的「共同行動的空間」。而跟泰勒的對話概念有關聯的地方上，亦可以用影像表達，如內投射、對話者等等，是一種多棋

手互相申索（claiming）、互為參考（referencing）的具象局面。
不過在楊凱麟的分析下，我們也可以發現這種空間中，語言文字
被完全壓縮，行動取代了對白。維根斯坦說的語言遊戲是由其人
說與做的兩個方面組成，[5]杜導演做的有時卻是一種只有行為的
極端。另一方面我們不能忘記表演英語叫「acting」，那不是純
粹模仿，也不是「做戲」，而是本身有著行動上的意思：

> ……片尾，在中景裡黃秋生向呂頌賢開槍，吳鎮宇則瞄準
> 黃秋生，林雪瞄準吳鎮宇，張耀揚瞄準林雪。這或許是在
> 嘗試所有外向力線的影像組合後必然的結果，高張力線在
> 犁掃外部空間之後轉而向內，開始相互反噬，並再度構成
> 該影像空間的最強力場。就某種程度而言，杜琪峯以力學
> 重構了黑幫電影，《鎗火》幾乎是一部只有簡單行動的影
> 像。（ibid, p.357-8）

交互指涉／射情況的基礎是各有動機的角色設定，換言之
互動、衝突的來源是各角色在其崗位、處境、背景下，自省而出
的策略與非理性情感之結合。泰勒的想法中不但彌補了內向個體

[5] 原文：「And the processes of naming the stones and of repeating words
after someone might also be called language-games. Think of much of the
use of words in games like ring-a-ring-a-roses. I shall also call the whole,
consisting of language and the actions into which it is woven, the 'language-
game'"」（PI 7 on Wittgenstein 1958, p.5）

跟外在群體之間的空缺，而且給予了戲劇中常見的獨白、學問中常見的獨著專書（single-authored monograph）和縈我自省更重要的維度。縈我不只是「我」的向外投射或者泰勒說的「向內投射」（introjection；中譯一般解「投入」，但此處用法上是對照「projection」的意思）。這種內在投射，以及因此而來的內省式對話，很好地銜接了我之前說的內省（introspection），兩者皆以「intro-」為字首。

　　因此我們可以了解到泰勒觀點下，這種外在跟內在互動的機制，豐富對自省的了解。自我的「初始定義」（first definitions of ourselves）來自父母與長輩，內在投射，長大後再由社會其他中間人的對話中豐富、矛盾、調和起來，有「我」的行為出現，「逐漸找到一己作為對話者的格調」（gradually finding one's own voice as an interlocutor；見 Taylor 2019, p.312-3）。

代入與詮釋

　　有效且合理的外在警戒活動不可能缺少充分的內在警戒活動。這些塑造行為亦塑造基礎的原理基本上可以用正統遊戲來描述。跟電影這第七藝術更相關的，是這種經過由外到內，再到外的行為無疑跟戲劇中的方法演技一說有一定的相似度。如果聚焦在電影的工業維度，這又跟情緒勞動（emotional labour）相似。情緒勞動便有分表面與深層（surface acting & deep acting）兩

種，前者是以表達方式去模仿工作所需的情緒，而後者類似方法演技，以共情、投入的方式去真誠地表現出外界期望的態度。

　　勞動和演藝看上去是迥異的兩者。不過，如何去調整情緒以處理有相關需求的工作是情緒勞動中的大學問，其底層基礎便是史坦尼斯拉夫斯基（Konstantin Stanislavski）的方法演技理論，這一類演員會透過想像力，或者經過訓練與生活體會而得來的經驗，去把角色真實地展現出來；同時間，在工作上需要展現的情緒跟真實中的情緒或許有異，領頭人——即電影中的導演或公司的經理——必須管理表演者往所需的方向表演。（Stanislavski 1965；Hochschild 1983。亦見Van Dijk et al. 2009）Lumsden & Black更將相關概念運用在艱苦年代（austerity）的社會秩序控制上，結合符號互動框架（symbolic interactionist framework）與情緒勞動去對當代英格蘭進行民族誌分析，是為另一例。（2018）

　　這種方法演技一脈的想法跟泰勒的建構主義（social constructivism）面向有相似的地方。時任香港大學政治教授Gledhill觀察到泰勒的主張中，人類作為「自我詮釋動物」（self-interpreting animals），其詮釋的目標是自我詮釋實踐（the object of interpretation is a self-interpreting practice），而我們在投入詮釋文本的時候，該文本是對一個特定群體具有意義的，接著更持續會有詮釋與再詮釋。（2013）我認為如果會這樣的思路去更進一步思考，更可以解決一個我這一類論述的潛在問題。

　　雖然更扎實的概念推展都是結基於前著及一些嚴謹理論，

可是在這本書中我的確用了不少電影內的素材。如此一類的論述中，電影的啟發是存在的，說過程不牽涉任何研究對象，或反過來對社會毫無一點影響是不可能的。而透過泰勒的主張，便可減緩這一進路的問題。在政治上、社會學上，接收甚或接納理論本身就可以改變理論賴以出現的條件和環境，是為一種理論建設工作的實踐（practice of theorizing；見 ibid；[6]Taylor 1985 第三章）。理論建設比一般無關痛癢的現代學院研究艱辛得多，泰勒說的含有社會關懷，但要華語圈放棄目前氾濫的拾人牙慧的讀書報告式「研究」、「評論」，擺脫空談和傷春悲秋，談何容易？

墨落紙中，易淪為紙上談兵。理而論之，論且述之，建一己主張，字躍紙上，自能改變現實，進而改變現狀困局。這才是鑽研學問之用，乃生而為智人（homo sapiens）[7]的根本責任。

無神與無能

彩色電影早在二十世紀初便出現。因成本及技術所限，早期的華語長片以黑白居多。到七、八十年代，香港受惠於世界性風潮及獨特地緣位置，出現經濟騰飛的黃金年代，彩色電影同時逐

[6] 原文：「In politics, on the other hand, accepting a theory can itself transform what that theory bears on.」

[7] 作家陳冠中曾指：「人的六面能力：智人、工人、玩人、道德人、社會人、經濟人，任何現存社會都未能兼顧⋯⋯對科技的濫用和誤解，重智而不重情、說到做不到的德體群美靈教育，規訓了現代人的思維，閹割了人們對工夫、技藝的樸素豐滿感知，更談不上想像『物種存有』。」（陳冠中 2014, p.40）

漸成為主流，革新了大眾娛樂，也是全球化、新自由主義、貿易主義下的新世代產物。港台最大的幸運，也許不是趕上了什麼經濟全球化尾班車，而是大都會蛻化過程中遇上彩色電影普及，並連結上幻光和希望這些附帶的商業包裝和「都市傳說」，弄假成真，卻也必須面對都市化下的宿命感。

　　這裡指的宿命並非單指興衰雅俗這些常見的面向，而是面對它們時的反應。由首作《碧水寒山奪命金》（1980），經過另類黑夜勵志片《柔道龍虎榜》（2004），再到《奪命金》（2011），杜琪峯是台灣金馬獎提名及獲獎最多的導演，華語世界皆有共鳴。他以個人風格刻畫了舊時與縱時，引領觀眾做好心理準備，去面對大都會初生時必要的興衰。

　　興衰總伴著渡逃，是華語世界中的近代處境。民眾一般會批評權力不受約束，泰勒卻有說過相反的事物，不受約束的自由「會歸於虛空，再沒有值得做的事，亦再沒有具價值的事。」[8] 這批評十分符合不少社會的現狀，跟泰勒本人提倡保護魁北克文化的作者生平並讀，會有更完整的理解。不受約束的自由見於道德迷失的現代人身上。有罪者要出逃；無罪者無事之下純粹想離開，個體自由氾濫，過程毫無約束。有「自我決定論」（self-determinism）傾向的現代人要「破除所有外在強加的事物，為自

[8] 原文：「... (unchecked freedom) would be a void in which nothing would be worth doing, nothing would deserve to count for anything.」（Taylor 1979, p.157）

己作決定」[9]，而忽略了同屬族群內其他人的集體福祉。

　　現聖母大學神學教授Lantigua便在引用泰勒之後寫道：「因此，跟基督教對透過超然和外在的上帝恩典來得到自由的說法不同，現代意義的自由是由個體本性和內在聲音來達至的。」[10]人們不再需要像以前人一樣祈求上帝才得到救贖。他們自以為是誰就以為成為了誰，自以為是好人就以為是好人。若然被批為毫無道德，他們會反駁指責者不要以為自己很高尚，卻不會有絲毫反省，更不要說無緣無故去反躬自問。即使行為明顯失格，居然現代到了如此格局，誰都沒有資格批評誰。於是他們只能坐看興衰。指責者又不是上帝，即使有神，人間亦無蹤影。

　　於是任誰都全能，又都無能。

　　諸如此類的偏執是繁我這概念可以解決的。在現代社會缺乏信仰和道德的情況下，只有我而沒有繁我，難以自省。以繁我角度思考，超脫「我」這純屬生物本能的自利功利個體，才有可能達至「我」賴以存在的物種得以存有。也是這樣做，才能構成一個強健而持久的族群集體。這強健集體尚不存在，不是正是現在人要遁逃的原因嗎？可是臨陣退縮，無故遁逃，或者將迴圈出逃嚴重誤解降格成物理出逃，那正面目標只會越來越遠，越來越不

[9]　原文：「... demands that I break the hold of all such external impositions, and decide for myself alone.」（Taylor 1991, p.27）

[10]　原文：「Thus, unlike the Christian account of freedom, which is achieved through the grace of a transcendent and external God, freedom in the modern sense is achieved by one's individual nature, or inner voice.」（Lantigua 2004）

可能實現。

《奪命金》中主角們看到誘因後的人性抉擇，有人選擇為財死，有人選擇為兄弟而賭上一把；導演希望在2003沙士（非典型肺炎）年代振奮人心，拍成《柔道龍虎榜》，空手道好手一個騎上另一個的肩，疊羅漢一般，希望讓女孩捉到紅氣球；法國搖滾歌手阿利代（Johnny Hallyday）主演的《復仇》中，出手殺人去救人，原因無他，只是出於持有殺手這共同身分的同道情誼。這些都顯出即使在宿命當中，人還是可以透過族群繫我，去得到一些高於自身物質和性命的行事參考，而不是了無約束下沒有法律訂明，便無義務為同道做任何事的苟且偷生思維。拼命不是純粹為了自己活著，活著不是純粹地為了一己之樂、呼吸吃喝。

安德森

另一個我想討論的相關學者就是安德森（Benedict Anderson）。他跟維根斯坦同樣是劍橋學者，並走上一個跟「劍橋學派」截然不同的方向。他生於民國時期的昆明，後前往英國升學，後來著有《想像的共同體》（*Imagined Communities: Reflections on the Origin and Spread of Nationalism*），台灣學者吳叡人將它翻譯成中文，流傳頗廣，討論甚多。[11]我特別想聚焦於他的兩個概念，

[11] 不才曾經過分斟酌「共同體」這用詞跟「社群」之別（2022），實在不值不提。若只讀了那短文，自然會忽略了筒中要旨和譯者心思。請讀原著。

之後我會將一部香港新導演的電影置於其中討論。

　　首先是我在這本書一直使用，卻在這個適當的時候才予以解釋的用語：族群。能分出族群，自然是因為這一群人跟另一群人有所不同，擁有偶然模糊迷茫但又神聖不可侵犯的主體性。按照維根斯坦語言遊戲的說法，我們大可以說使用不同法則的人為一群群性質不同的人，從法律、風俗、文化、具體語言上予以區分。以安德森的說法，如果這性質是每一個人都擁有的，自然不能用來區分人，那只會是一種「分析性的表達語彙」。接著，曾於歐、亞、美洲等不同地方生活並具有人類學家思維的他這樣定義：[12]

　　　　我主張對民族做如下的界定：它是一種想像的政治共同體──並且，它是被想像為本質上有限的（limited），同時享有主權的共同體……儘管在每個民族內部可能存在普遍的不平等與剝削，民族總是被設想為一種深刻的、平等的同志愛。最終，正是這種友愛關係在過去兩個世紀中，驅使數以百萬計的人們甘願為民族──這個有限的想像，去屠殺或從容赴死。

　　　　猛然之間，這些死亡迫使我們直接面對民族主義提出來的核心問題：到底是什麼原因使得這種只有短暫歷史（不超過兩個世紀）的，縮小了的想像竟然能夠激發起如

[12] 而我們知道定義是維根斯坦落力想破除的東西。如果用維根斯坦的套路，應該會有十分不同但同樣深刻的看法。

此巨大的犧牲？我相信，只有深究民族主義的文化根源，我們才有可能開始解答這個問題。（安德森 2010, p.41, 43）

即使我的理論基礎是劍橋學派，比較傾向從實踐中找尋意義而非定義，安德森的叩問仍然顯得相當關鍵，有助查找族群繁我之事。特別是他認為這個課題中存在一種「文化根源」，逐漸變得重要並使人願意放下小我，接近繁我，實在不禁令人反覆思考。而接下來便是他的第二概念，一個相對上較少人討論，但我認為同樣重要的想法。

同時性

我之前提出縱時性時有寫備註，簡單地說了不同領域中都出現過「時性」概念這事實。榮格提出過共時性（synchronicity），巧合可以沒有因果關係仍有其意義；進化學概念有異時性（heterochrony）。安德森有一個叫同時性（simultaneity）的概念。[13] 之前討論泰勒時，我們討論了中間人和基督教信仰。眾個體的共同身分（communal identity）是由對話式自我為基本元件，再跟外在世界的中間人互動而成。而基督教信仰衰退後個人主義興起，人們不再有求上帝恩典的慾求而轉為表面的「自給自足」。

[13] 亦有其他人叫作「共時性」，見王宏恩 2022。

安德森視地區教士為「教眾與上帝之間的直接媒介，宇宙—普遍性原則與現世—特殊性原則的並立，意味著不管基督教世界可能有多廣闊……（作者按：終究是）各自以這些共同體自身的形象而呈現出來的」，而且「中世紀的基督教心靈並沒有歷史是一條無盡因果連鎖的觀念，也沒有過去與現在斷然二分的想法。」在這樣的背景下，他引用了德國文學學者奧爾巴哈（Erich Auerbach）之說，那是一種頗「燒腦」的時間糾纏說法：

> 如果像以撒（Isaac，譯按：聖經中亞伯拉罕之子，被其父獻祭給上帝）的犧牲這樣的事件，被詮釋為預告了基督的犧牲，因而前者彷彿像是宣告且承諾了後者的發生，而後者則「成就了」前者，那麼，在兩個相互沒有時間或因果關係的事件之間……只有兩個事件都被垂直地聯繫到唯一能夠如此規劃歷史並且提供理解歷史之鑰的神諭，這個關聯才有可能成立。（安德森 2010, p.60-1）

在這樣充滿宗教和玄機的看法中，安德森看出在十八世紀流行的「想像形式」即舊式小說中，提供了以往不可能出現，一個使用共通語言的族群之間，可以互相透過角色和情節來想像整副族群構圖的可能性。也是在同時性的概念下，民族有了定義以外的一種類比：

一個社會學的有機體依循時曆規定的節慶，穿越同質而空洞的時間的想法，恰恰是民族這一理念的準確類比，因為民族也是被設想成一個在歷史之中穩定地向下（或向上）運動的堅實的共同體。（ibid, p.62-3）

這無疑跟班雅明的同質空洞時間一說很相似。安德森則認為一個「同胞」終其一生也只可能遇到億萬同胞中的極小部分，但他卻對這些人和共同行為的存在感到很有信心。拋磚引玉，在我看來這樣的推展中很重要的啟發，是為同時性下——事實上也在縱時性下——人類不只是共同體，也不只是命運共同體，而是命運連貫體（fate continuum）。這也是繁我的另一種演繹。悲苦喜樂的回憶集化成歷史，是族群在身分以外同時保留和共有的。而往日新出現的舊式小說、小報，又跟新一代少讀報、多看片，以及因此促成的影像想像方式，有一定的相似度。

杜琪峯在被問及特定的社會議題與他作品的關係時便說：「有沒有關係？其實一點關係也沒有，但發展下去，因氣候而產生的東西又會使兩者走在一起，是時代給我的感覺，我便寫成這樣。是否刻意為之？我不是刻意的。沒出現那些事，便不會出現那些東西。」（香港電台 2021）一方面斬釘截鐵說沒有關係，一方面卻又是若不出現一者，便不會出現另一者。一件之前的事物因後來的事物產生了神祕的既存在又不存在的關係，跟安德森說的有異曲同工之處。

蒙太奇

結束這半節之前，我想提及一個技術概念，由它來連接下半節。既然「我」和電影都可以濃縮約化成更簡要、更方便分析的對象，意味著電影作為承接古代的「電光幻影」，能做到繁我自省，必有其技術基礎。其中一個我們常聽到的相關概念就是蒙太奇，指「特別具有藝術表現力的電影剪接手法，可以帶領觀眾跳脫空間與時間的限制，並向觀眾傳達更為深刻的情感或思想。」（TFAI 2022a）這一個字源自法語「montage」，是動詞「monter」的相應名詞。「Monter」的意思是組裝、拼出或者往上走的意思，例如用於組裝家具、走上樓梯。以電影技術看來，蒙太奇確實有這些組裝和提升的作用。在日常法語中，蒙太奇仍然保留一般剪接影片的意思；在其他語言，則成了一種專用名詞。蒙太奇分兩種：

> 一種是敘事蒙太奇，以推動情節、展示事件為目的，會按照情節發展的時序、邏輯及因果關係，來組合鏡頭與場面，引導觀眾理解劇情，是電影中最常用的敘述方法。交叉剪接、平行剪接、一般連戲上的剪接都屬於敘事蒙太奇。
>
> 另一種是表現蒙太奇。表現蒙太奇以加強藝術表現和

情緒感染力為主旨。透過鏡頭相接時在形式或內容上相互對照、衝擊，從而產生一種單獨鏡頭本身不具有的、或更為豐富的涵義，是電影中極具創造力的表現手段……經典的例子是艾森斯坦的《罷工》（1925），一群工人被軍隊射倒時，畫面緊接著一個牛群被屠殺的鏡頭。這些都是表現蒙太奇的例子。（ibid）

這種手法不一定是每個導演都會重用的。譬如創作出《無間道》的劉偉強導演，作品精準乾淨，「以一種絕對速度捕捉影像運動，影像本身其實就是影像所欲呈現的事件……剛性時間中使影像碎裂於被支解的動作裡，並進一步將每格膠捲中的動作飽漲成力量的特異性。」（楊凱麟 2015, p.350）時空交接的方式在王家衛的電影中我們看到很多，在杜琪峯及韋家輝帶領的銀河映像作品《一個字頭的誕生》和《非常突然》也有用一定的剪接技巧使主題更突出。

或者大家更會想起縱時性的具象表達。構成再構成、組裝再組裝的方式，以及人被射倒、牛被屠殺的場面，卻令我意外地想起族群之事。若要社會進步，人民團結，從撕碎的個體組裝整合成完整的集體，甚至為了保護這集體，不會遁逃，願意赴死，那會是怎麼樣的境況？

第五節　（下）重生
《手捲煙》陳健朗
同場加映：齊澤克

死於溫柔鄉　超生於泥漿

惜花一場　何嘗為了哭叫嚷

乾隆御製紫砂一壺香　為了飲崩它神傷

但覺寵它一場　何曾為放在櫥窗

　　　　　　　——〈顛倒夢想〉麥浚龍歌曲，林夕詞

捲一手　點一口　滯留還是念舊　熄滅也可吹走

無出口　也許無出口　否決一切前後

雞飛也可以　狗走

胡亂作一堆　時代與唏噓

布滿顧慮跟苦痛　冷眼對興衰

　　　　——〈手捲煙〉同名電影主題曲，孫國華唱，MC 仁詞

　　縱時性摺疊時空下，寫書供讀，拍戲待賞，不再只停留在濫造談資消磨人生，而是對人有積極影響之事，甚至以此挑燈重生。歸根究柢，電影重要之處，是在於一瞬風華得以永恆記錄，還是落力記錄才生一瞬風華？高峰是輝煌時代的結果，但不是一

般想像的一種，更多是因都市急邃發展產生出惡果，而在潛意識中出現的反動式回饋。過去會化成底蘊，掌控我們的未來之餘，也成為考驗意志的憑藉。

在陳健朗的電影風格中可以明顯地看出杜琪峯的影子。在高山前，他又有自己的訊息和詮釋，具有與民同呼同吸又與眾不同的重量和質感，拍出具難得一見水平的香港新生代電影。[1] 雖說宿命輪迴中呢喃「無出口，也許無出口」，卻是有著明顯的自我犧牲及救贖傾向。不同於人會非生即死，城始終由人構成，作為「歷代意志的總和」（見 PT1），死不是生的相反，反是重生之始。

本章開頭談的主要是杜琪峯，也趁機增強了縱時性和繁我自省上的概念理解。我不強行去將他們的學說硬套下來，而是展示語言哲學上說的「現象的可能性」（'possibilities' of phenomena；PI 90 on Wittgenstein 1958, p.43）。在分解概念（第一章）和內容（第二章）之後，不禁自問：這些對現實的意義是什麼？又等同於問：重生的起點是什麼？

可以由一起比較有共識的部分開始。提及《那夜凌晨》穿過的獅子山隧道、《金都》中個體自主和不少較早時的篇章中，多次提起了獅子山。由同名電視劇歌曲提升至香港圖騰並由經典

[1] 陳健朗明言受到杜琪峯、陳果、劉國昌三位導演的影響。此外，縱使可以簡單劃分新人與前輩，這一代的香港新電影一般群策群力、互為有之，《手捲煙》能拍成便有影帝林家棟願意零片酬的因素。（**Now TV 2022**）

歌手羅文主唱、一代詞匠黃霑填詞的〈獅子山下〉，被視為象徵該年代中人們開始凝聚起來，有了所謂本位意識，並稱由此可見香港不再是難民集散地。意識一詞本有「內省」的語義（見第二節），可是本位是什麼？妥善回答了，我們才可能知道怎樣才是重生。

獅子山固然是牢不可動的，除非有重大地殼移動，它會一直屹立在香港。「放開彼此心中矛盾，理想一起去追。同舟人，誓相隨，無畏更無懼」被視為這種團結的精神。一方面看，這確實切合了安德森所說的或有剝削，但有同志愛的情況；另一方面看，香港人仍然在海洋比喻中飄泊。「同舟人」是水上客的意思，可對照《三夫》中的漁民，更可對照福柯說的異托邦。[2]而副歌另一段落再出現海洋比喻。「同處海角天邊，攜手踏平崎嶇」兩句中，香港人是開始團結了，可是團結的原因，不是因為在家，也不是因為如亞瑟王一樣在強敵前須力保家園不失，而是因為「同處海角天邊」，不在本地，遠在他方，須一同解決生活上的基本難題。

香港山多，山巒綺麗。眾嶺的另一端，鏡頭映照著一班被時代遺忘，現今時代難以想像曾經存在的本地軍人。

[2] 「船不只是為了我們的文明──由十六世紀至現在──經濟發展的重大工具，更同時是想像力的最大蘊藏。船是最出眾的異托邦。在無舟的文明，夢想乾枯，間諜會取代冒險，警察會取代海盜。」（Foucault 1967）

軍衛王土

在黑白畫面中，一班華籍英兵在香港沙頭角紅花嶺四野無人的山路上執行任務。他們其中一個人踏到地雷，必須合力解除危機。

以上是《手捲煙》中的一個場面，簡單得來具歷史重量，又有深刻意象和人物描寫，很難相信是出自新導演的手筆。陳健朗於香港城市大學創意媒體學院畢業，曾在《那夜凌晨》飾演一個良心未泯的小混混、在《金都》客串地產經紀、在音樂錄影片演出、擔任主持、出演電視劇《理想國》等。在《手捲煙》上映的2020年，黃綺琳編劇的《歎息橋》播出，他有參與演出，戲分頗重。不過真正讓觀眾意識到他才貌雙全，則是《手捲煙》上映之時。

之前每個新導演都有較長的篇幅。有關《手捲煙》這部分看來較短，不代表不重要，事實上這是壓軸登場。早有說明這本書不為拾人牙慧、傷春悲秋，而是一種文本上的觀察和創建，以電影文本勾勒時代，提出主張解決問題。類似的做法不算稀有，著名的例子有班雅明從法國詩人波特萊爾（Charles Baudelaire）找尋靈感，併發出文化研究。既然之前概念已成，不用覆述一遍。我會用之前的概念來嘗試分解這電影中的含意，從溝渠中勾出重生之鑰匙。

關於剛提到的山上任務，陳健朗這樣解釋：

> 在做對華籍英軍的資料搜集時，發現這（沙頭角紅花嶺）
> 原來是一個華籍英軍常常執行任務的地方。那個時期曾經
> 有一段偷渡潮，我想要這些軍人出任務時的表現來展示他
> 們軍人的自我認同和優越感的執著。當他們不能去英國，
> 要做回草根階層，他們的想法上會有落差⋯⋯現在香港人
> 不用當兵了，有駐港部隊駐守。我們應該知道曾經的歷
> 史。某程度上，香港也有不同的變化，經歷不同的管治，
> 這是一個歷史的陳述。（張書瑋 2020）

軍人一幕根本完全就是王與土的演繹。這樣的「歷史的陳
述」在現代其他再無皇帝的國家如法國、美國會顯得奇怪。保衛
國土就是保衛國土，跟國王有什麼關係？在六王已去的香港，那
也是一種頗遙遠的想像，陳健朗卻在這黑幫、犯罪類型的芸芸
電影中抽出這極致的矛盾，實現了優秀電影的縱時基礎。陳健
朗問：

> 最後鎖定華籍英兵。他們跨越了兩個時代：由英國殖民地
> 時代到回歸中國後的香港，他們有軍人的pride，但脫離
> 了軍人身分後又如何呢？（胡慧雯 2020）

華籍英兵是獨特時空下的產物，正式名字是「香港軍事服務團」（The Hong Kong Military Service Corps），隸屬於全名為「女王陛下的軍隊」（Her Majesty's Armed Forces）的英國軍隊。現在常說華裔，指持有其他國籍又有華人血統的人，即使他們整個人生及文化觀跟華語地區沒有半點關係。那什麼叫華籍？「華」在這裡指涉的是香港、台灣還是中國大陸？在香港的例子中固然是香港籍居多，放於橫跨多朝的背景，自我認同卻不易回答。英兵這身分比較容易解答，在英國制度下，他們是宣誓效忠英國國王的武裝部隊。雖然在君主立憲制下，當然國王擁有的是象徵性的權力，但這樣的文化歷史因素是一直存在的。為國王效力捍衛國土有一種神祕、古老又光榮的意義。

　　在王土上彷彿只有渡逃兩種選擇。林家棟的主角作為「肩上沒有花」（指他軍階不夠高）的華籍英兵，在時代狹路夾縫中遭到英國人拋棄，最後落腳於龍蛇混雜的重慶大廈。林家棟的生活方式不只是渡，簡直是消弭。他因故跟舊隊友反目，默默為舊戰友還債，承受苦痛，偶然回看像素低清的舊式錄影帶，回想當兵時的日子。他找到個人救贖的契機來自另一位邊緣人，由因故相遇到不知不覺間建立情誼，相知互助。而他們之間的牽絆不是身分證，而是抽象的義氣；可是沒有義氣，即使是同一身分中人也不算得是什麼。是主角煞費苦心地點出來：

「不講一，不講三，講義³！不講風，不講雨，講什麼？」

「雲？」

「雷呀⁴！」

南亞人‧金錢龜

退役軍人的另一邊是南亞人。陳健朗公開了這種繁我自省意圖：「……原生血統是南亞，但在香港土生土長、講廣東話的青年，我們怎樣定義他？香港真是沒有歧視？我希望透過這些角色令多些人自省。」（胡慧雯 2020）在金馬獎訪問中，陳健朗解說道：「香港說是東方西方共存的社會，但南亞人在香港不被當成真的香港人，原生地也不會被視作當地人，就像在香港八零、九零年代出生的年輕人。」（甜寒 2020）

香港惡劣的種族歧視不是一朝一日之事。而諷刺地香港的人口構成又大部分都是如《離開拉斯維加斯》一樣，「所有人都是從外面來的，所以沒有人在乎」。這方面的問題在以往短暫的光輝年代已經出現，甚至由於當時暴富的自我澎漲而更盛。盛世的盛代表盛境，亦代表惡念的盛。

陳健朗直視種族問題，實質上也是強烈的族群反思。問「我們的族群是什麼？」會引起強烈的反響，倒不如先「想像族

³　粵語中跟「二」同音。

⁴　雷氣意思近似於義氣。

群」，問「我們的族群是不是做錯了什麼？」做錯的東西可不少。可是反思的機會來自哪裡？林家棟的角色若沒有沉淪，斷不會有這樣的時機去面對族群繁我和自責自怨，以及進行自省自救。導演曾指其創作過程本身亦如是，牽涉到有關自我、尋覓、未來、過去的哲學類思考：

> 藝術創作根本是不斷尋找的過程，所有的創作皆是。不論是畫畫或是攝影，都是一個尋找的過程。你以為找到了自己，但什麼是自己？這一刻的自己，還是下一刻的自己？……也許可以說我可能找到了我想要的，例如是價值觀或看法，但難免明天我會改變，一年後的我也會改變。因此便要不停尋找。如果很快便認為自己找到了，其實也許是假的……我也不是否定過去的自己，而是要接受。接納曾經的自己，才能想像將來的自己。（張書瑋 2020）

到真的仆街時不會分你們我們[5]

若盛世就是良方，為何會淪落如此？這不是世代、階級、意識形態的推諉，而是為了今代和後代的積極叩問。有了這樣的質詢，才有重生的起點。否則往日的泥沼仍在，就算再有盛世，

[5]　《手捲煙》對白。仆街意指糟糕、倒楣等。

它也會因一模一樣的流弊，重蹈覆轍而淪落。當中的渡和廝磨就像奧爾巴哈的觀點一樣，彼此有了意義。出逃也不是到外地去享樂，反而是在極壞的處境中醉和沉，最後緊握活命的線索來尋找生機。《金都》中的暗示是跳出「舒適迴圈」，配合其手法，那已堪作脫俗的看法；陳健朗用剛陽手法啟示的是跳出「苦難迴圈」，這是必須在極端磨折中才出現的機會。兩者皆是出逃，方式大為不同。

這年代中不存在同舟的獅子山精神，各自解讀成互為相反的事物。而身分不同、處於同一族群、互不了解的華籍英兵和南亞人，各自的行事動機都是因罪而起。他們躲避的就是「因罪而生的恐懼」（fear of crime）。可是陳健朗的手法不是如杜琪峯強調宿命。對照下，杜琪峯和韋家輝的宿命論富含華語民間的佛教風俗：萬般帶不走，唯有業隨身，善有善報，惡有惡報。陳健朗沒有單純地複製，而在時代中走了自己的一步，不怨天尤人亦不「等天收」[6]，而是以一己的意志奮力去走出活路，力破宿命。

破宿命源自於繁我對話，沒有堂皇地決鬥，反而是回歸到香港──不像連雲港、悉尼港（編按：台灣翻譯為雪梨港）以地名加上港字劃分城與港，名中便以港口命名的地方──這海邊城市上去。海洋比喻是不散的。在《金都》中有龜來引發故事，在《三夫》中有人魚，在王家衛的愛情連續戲中有一張船票，那種

[6]　指等待上天收拾。

因移民移至、聚居，又可隨時離去的寓意在很多香港電影中廣泛存在，意義各有不同。

黑幫走私金錢龜，引來金錢糾紛，金錢與龜正是電影高潮的導火線。陳健朗解釋過當中的意思：

> 電影中「金錢龜」和「台灣人」有各自外來種／外來者的象徵。南亞裔的文尼代表香港八零、九零年代出生一代，華裔英兵關超則是「被英國放棄的一代」，台灣黑幫則冷眼看著劇中香港人物「只懂自己人打自己人」。「而金錢龜想爬出去，又被放進去，在夾縫中看著天空，可能爬不出去，但如果不爬、停下來，就會跌下去；外來種，難以定位自己身分。」陳健朗說，希望觀眾自己去感受這些象徵。（甜寒 2020）

龜的攻擊性不如鯊魚強，保護性很強，又因此比較自成一派。它在《手捲煙》中代表的卻不是如《金都》中自主自由，更多是它一定要不斷往上爬才能見到生機。這是往上爬的過程，不是輕鬆地往上走，亦非〈獅子山下〉的「一起去追」、「踏平崎嶇」。電影中的金錢龜可供買賣，人也可為財死，但那不是人生的所有。命題超越了人們常說但無比虛無的「活下來」，而是艱難地、不賣弄悲情、也不強調希望地「爬上去」。

「後後九七」

　　對照下杜琪峯用的方法是散播希望，善惡總有報。文化研究學者陳嘉銘在觀察杜琪峯時寫過新奇的「後後九七」這回事，指在主權移交之後，仍然要對這迷茫若失的後九七年代之後充滿希望和想像。他由驟眼看來仍在說宿命主題的《PTU》說起：

> 結局竟是兜了一個圈子，不是完全遺失，而是遺漏，在不遠處，總有一天會重獲那重要的生命力……在雨中尋槍、誤撞（《PTU》），失散、重逢（《向左走・向右走》），追兜、領悟（《大隻佬》），終於了解原來槍不是在預計下遺失，人不用在地動裡分離，法不會在還俗後停滯，故事人物兜著圈子，命運磨人，卻也是保留希望的最後信念所在，前路茫茫，如果大家的悲觀想像只不過是一息間的心灰意冷，翌日奇蹟出現會得到頓悟，我們在今天會因此而能看開一點嗎？（香港電影評論學會 2003）

　　我們同時也不能忘記《神探》中便出現過南亞人，其意象明顯是受擺布、軟弱、猶豫的。這跟陳健朗故事中的主角位置十分不同。在如《柔道龍虎榜》宿命中站著不斷戰鬥，到《手捲煙》往上爬的精神，有類似亦有不同，是有根有據的回應與調和，多

於無根據地的進化與對立。事實上，《金都》和《手捲煙》的剪接便是王家衛御用的張叔平，陳健朗曾拍陳果電影，亦受後者在擔任導演方面的指導。世代矛盾確實存在，但世代傳承也是存在的，過分埋怨只會造成內部耗損而非活路。這有助我們在二元兩極的世代或族內紛爭中得以鬆綁，去更深入地反思族群本身的優與弊端，將《手捲煙》中略出戲但確點題的「內鬥」提升至繁我之事去處理。那一樣不是順其自然便可，是在辛酸、凌虐、痛擊中方可練就的。

確實在 1990 年代出生、成長、過渡、拍電影的陳健朗有意識以來面對的就是這樣的一個「後後九七」年代。1989 年開始的移民潮、1997 年主權移交和金融風暴、2001 年中國加入世貿組織、2003 年非典型肺炎和大遊行、2008 北京奧運、2014 漫延至今的社會不穩，本地電影市道一直在顛簸中掙扎求存。八、九十年代的台灣是香港電影的主要市場（見馮建三 2003 表一），上中國大陸拍電影等於喪失台灣市場；到九十後期、千禧年代，情況轉移，北上合拍片成了一大主流，有好些年賀歲片都是香港明星、香港導演擔綱的，可是著重某一市場，自然又會放棄了香港和台灣本身的口味。在這樣環境長大的陳健朗，探討狹縫內如何艱難求重生是順理成章的，亦可對照杜琪峯理解和關懷的逆境心態。

展望

　　似乎是時候總結一些未來活路上的展望。我一再問道：「若盛世就是良方，為何會淪落如此？」人需要回憶，也需要從戀舊電影中超脫。人如果總想著上一個黃金時代就是最後一個黃金年代，不可再現，不可一世，又怎會有未來？黃金時代確有黃金之處，但亦隱藏了後來衰弱的禍根。戀舊地懷念盛世，或者相反地否認盛世，都不是完滿的看法。香港電影往往互為有之，不少資深導演都十分支持後輩。忽略其中一者並不積極。在肯定過去，了解到一體構造的角色與位置之後，必須誠實地去反思。不戀著已逝者，走出未來者。

　　近年社會現象易令人有感而發，想盡力紀錄。除非打正旗號是紀錄片，否則電影的意義還有很多。是時候停止傷秋悲秋、躲在舒適迴圈、隱藏洞見；是時候重新推崇具主見甚或主張的文化，提出縱時教訓，去深刻繁我自省。

　　另外，出逃不是指地理上去移民和不理世事，盡做無關痛癢、無成本亦無成效之事，而是知易行難地全情投入去走出活路。我們須調整心態才能壓軸重生。名成利就是人生佳境，不過盛世可能是泡沫，上一次風光年華的教訓是那一切來得快，去得更快。

　　不少人喜動輒批評和清談。錢鍾書曾描述這一種人：「隨

時批識，中間也許前後矛盾，說話過火，他們也懶得去理會。反正是消遣，不像書評家負有領導讀者教訓作者的大使命。」（1939, p.1）嚴苛的速讀和膚淺的觀影報告造成的打擊相當致命。或許宜減少浮躁表面的觀賞哲學，以免在抹殺電影人心血的同時，也抹殺自己城市的未來。妄下定論不是什麼了不起的事，可是觀眾的不成熟有可能輕易抹殺掉上百人員連月的心血。很多電影不是絕對言而無物的，只是需要時間讓心得好好沉澱過濾，變成有益現狀的影響。社會須一起以謙虛和厚的態度醞釀創見和佳作，製造氧氣。

　　壓軸的意思本來就是指倒數第二個劇目，後來才成了最精彩環節的意思。（重編國語辭典修訂本 2022）在人多口雜的情況下，更要以實踐來證明自己，以理想中大城的姿勢尋找位置。（所謂的「being is behaving」，見 PT2 第三章）[7] 歷史尚未終結，又怎肯定是黃金時代還是小上坡、小滑坡？不如重看後後九七之說，用個積極角度──這是「後後年代」，發生在倒數第二個黃金年代結束之後，要盡力避免重蹈覆轍以致黃金之後遍地瓦礫，也避免最後世。本書的無用之用或者在於：真的是時候用「繁我」取代「我」為本位去思考，促成下一座金像之都，令它可延續地發展，如世上所有其他歷史名城一樣，長遠的五十年、一百年、五百年地發展下去。

[7]　之後有緣續作會見類似思路出現在法國電影、紅白藍三部曲與康城例子。

後續鑽研：大都會幻幕

　　《手捲煙》在這麼多現實限制下拍出氣勢磅礴，富有意象且重量質感兼而有之的電影，實在難能可貴。或許會使人感慨前朝盛世，可是杜琪峯拍《鎗火》也是辛苦要來二百多萬便開拍的。似乎有時人悲觀時，會放大慘況，痛恨當下，而無視造成局面的自身和一直存在的境況。當下的境況自有其他方式去記錄。我這樣說不是反對紀錄片，它有其功用，我會在《第七藝III》討論黃信堯時進一步探討。作者電影[8]也好，是工業團隊制式但帶著強烈個人風格的電影也好，這本書針對的不是紀錄片這片種，而是對類型電影停留於「虛構紀錄片」而欠缺縱時性的意見。

　　篇幅所限，我的鑽研明顯有所不足。主要討論的導演不算多，更多的導演我亦未有足夠空間去說起。而且現代電影有其工業面向。在作者電影以外，還有很多其他角度去分析，去立論。這本書中得出的結果也未必就能完美地套用在別的電影，譬如韋家輝導演的《喜馬拉雅星》，或難以貿然套用王土渡逃之說。另外我的討論也許該深入時不夠深入，不該深入時又太花篇幅。雖然我曾在修讀犯罪學時接觸過警匪片研究，其後又研究過廣義的

[8] 作者論Auteur Theory：西方從文藝評論移植過來的一種電影批評理論。根據這一個理論指出，電影導演如果在其一系列作品中表現出提材與風格上的某一種一貫特徵，就可算是自己作品的作者。（TFAI 2022b）

藝術鑑賞課題，但我終究不是電影學院出身的。即使我盡力寫好這本書，當中的角度和內容對行內人而言或許不值一提，定有粗陋的地方。我深知除了上述以外，定還有不足。請見諒。

在這一章的尾聲，我想提出重點後續的可能。都會興衰，族群跌宕，宿命中的輪迴與突破，這些大課題都可以透過縱時性和電影幻術得到繁我自省的機會。加州大學柏克萊分校漢學博士，四川大學文學院教授趙毅衡在專論《符號學》中認為：「所有的文本都會被接收者理解為攜帶著『內在的時間向度與意義向度』……敘述主體總是在把他的意圖性時間向度，用各種方式標記在敘述形式中，從而讓敘述接收者回應他的時間關注。」跟縱時性有關，更重要的一點是理論家說的「現象學的同時性」嚴格上來說只存在於現場的戲劇，即使是電影也是錄製的；不過將戲劇和電影放在小說文本之類比較，確是不一樣，後者不會產生改變進程的衝動。「舞台或銀幕上進行的敘述行為，與觀眾的即時接受之間，存在『未決』張力。小說和歷史固然有懸疑，但敘述是回溯的；一切都已經寫定，已成事實。」（2012, p.422-3, 6）讀到這裡，讀者或許會聯想起我提過「正史是假的，古卷是真的」，頗有發展下去的空間。

文本的時間性和意義，有待詮釋，有待以語言和行動回應，是自然不過的。在這一方面，不管在形式還是概念內容，都使人想起詞屏（terministic screen）一說。這個進路值得推展。歷史學家王汎森教授是台灣中央研究院院士，攻讀普林斯頓博士時曾師

從余英時。他在觀察中國晚清歷史過渡時期中推動戊戌變法和君主立憲的士人梁啟超時，曾用上這概念：

> 「詞屏」是指人們傾向使用的某些特定詞彙，這些詞彙會為使用者建造一種參考的框架，從而影響其思維，如同某種篩選、過濾的程序般，界定他們對事物的認知與想像……「新史學」定義在「敘述人群進化之現象」、且能從中找出通則的範疇，故「進化的」、「非進化的」、「歷史的」、「非歷史的」、「有史的」、「無史的」等詞屏頻繁出現在其該段時期的著述中。此現象顯示，在他看來，只有能找出進化痕跡的部分才是歷史學的研究範圍。（王汎森 2011）

如果借用這詞屏概念，似乎確有進一步解釋電影在現代和其他重要轉折期的社會功能。不但提供了一種安德森說的想像方式，也是以最根本和最易入口的「詞屏」方式來達至共同體驗。結合早前建立的縱時性和繁我理解，這體驗遠遠不只是娛樂。它有著「找出進化痕跡」並以反思、預言的方式來找尋活路的歷史學作用。我在這個地方先行打住，待續作再寫。

齊澤克

最後最後，有人說來自斯洛文尼亞的齊澤克（Slavoj Žižek）是最有名的在世哲學家。我在討論歷史終結論曾引用過他的想法。齊澤克在 *Living in the End Times*（2010）中亦提出過「天啟零點」（apocalyptic zero-point），應用精神學說，認為接受大災劫後潛藏重生契機。篇幅有限，我暫時無意亦無力詳盡分析他的學問。對於電影，他確有過一篇短文，頗能見出在十面埋伏的情況下如何觀照電影一事之餘，亦見幻術與真實的大課題。

> 不只是我們的現實束縛我們為奴。身在意識形態中的尷尬困境悲劇在於，當我們認為自己逃離到夢裡去的時候，我們正在意識形態中⋯⋯我們被竄改，被社會權威處理成享樂者，而不是具應有之義，敢於犧牲的個體⋯⋯是那無法看見的秩序，維持著你表面上的自由。[9]

[9] 原文：「It's not only our reality which enslaves us. The tragedy of our predicament when we are within ideology is that when we think that we escape it into our dreams, at that point we are within ideology. We are interpolated, that is to say, addressed by social authority not as subjects who should do their duty, sacrifice themselves, but subjects of pleasures...... It's the invisible order, which sustains your apparent freedom」（Žižek 2017）

齊澤克仔細分析了一部舊作，《極度空間》（*They Live*，編按：台灣翻譯為《X光人》）是1988年的電影，由約翰‧卡本達（John Carpenter，編按：台灣翻譯為約翰‧卡本特）執導。卡本達最有名的作品可能是《月光光心慌慌》（*Halloween*）血腥恐怖片系列，續集一部接一部。《極度空間》同樣製作上有點粗製濫造，卻有其特別之處。在這部電影中，主角無意中發現了地球被外星人侵占了，有權有勢者在人類的模樣下都是外星人裝扮的。主角為什麼會知道？因為他意外得來一副黑色墨鏡。這比喻有著諷刺資本主義社會的意思。平常人接收的資訊，譬如廣告，原來有隱藏的訊息，叫人不停消費。只要戴上眼鏡，便能看出這鋪天蓋地的騙局。

　　看來這跟《手捲煙》有深層的相通之處。它們一是粗糙、劇情不通的，另一是氛圍成熟、極具質感和重量的，卻有一個共通點。他們眼前都有一定的視障，必須將其撥開，才可見出路和真相。電影中常放置煙霧和煙幕，就好像電影在華語語源中的「電光幻影」一樣，使人迷茫。手捲煙因吸煙者用口水封好，由該人捲成，又害己害人，造成自己的視障孽障，必須撥開，才能走出輪迴中的末路。

　　可是在「全能又無能」的道德、信仰迷失的當代，指出孽障，惹來的可能只有挑戰——你又不是上帝，誰能管他人之罪？《極度空間》中的主角便是在一間廢置的教堂前找到那一箱看通世事的黑色墨鏡。於是安德森說的想像群體的同志愛被分解。

為什麼會有人如此暴烈地拒絕戴上墨鏡？看來可沒有理性。就仿似他明明知道自己不由自主地活在謊言之中而墨鏡會使他得以窺見真相，但那真相又會使他痛苦。它會粉碎你的諸種幻覺。

　　這是一個我們須接受的悖論。

　　戴起墨鏡！戴起它們！

　　解放的極端暴力是也。你必須被強逼去變得自由。如果你單純去相信你自然安樂的直覺，你永不會得到自由。[10]

　　煙會刺眼。煙霧飄來飄去，也許終會散開，但趕著找路時，必須違反安逸心，去逼自己撥開它，才救得到自己，也才不只救到自己。導演早已明言希望透過電影做到族群自省，目前這一點更令我意會到《手捲煙》飽含更強的自省原理。天救自救者，人必自助，而後人助。要解脫，要救贖，必須反躬自省，才可逼近真相，爬近自由。

[10] 原文：「It may appear irrational cause why does this guy reject so violently to put the glasses on? It is as if he is well aware that spontaneously he lives in a lie that the glasses will make him see the truth but that this truth can be painful. It can shatter many of your illusions. This is a paradox we have to accept. Put the glasses on! Put em on! The extreme violence of liberation. You must be forced to be free. If you trust simply your spontaneous sense of well being for whatever you will never get free.」（Žižek 2017）

後語
山內立明

　　我有一隻虎紋貓，叫普尼（Polis）。嚴格來說我不知道牠算不算是我的貓。如果非要定類，牠是一隻野家貓，半在野半在家──家指我家花園。那或許又正是花園的狀態。普尼每天下午都會在花園一隅晒著太陽，面朝窗戶，等待餵食。牠不愛說話，不會叫人，就是擺這樣的姿態等著。餵晚了或者心情好的時候，叫牠名字時牠會喵喵地回應。其餘很多時候牠都不在花園。我經過花園時會觀察一下牠的盤子。有時餵牠之後，牠未必會馬上吃盡，而是會分幾次進食；又會看看之後，嚐兩口便施施然離開。後來我發現，這是頗常出現的情況。

　　也許牠不是在等待食物，當然也不是在等待我，而是在等待我完成餵食這回事，之後安心去玩。食物反而是其次，有便好。

　　這是一個微不足道的故事，不值得在嚴謹論述中占什麼位置，去強說什麼道理。生活總要過，香港創作人亦然，有帳單要付，有理想要實踐，特別對沒有經過黃金歲月的年輕創作者們，日子不好過。觀眾魚貫、作品大賣固然可喜可賀，不過有沒有一個微不足道的可能，創作者們前／潛意識中積極盼望的不純粹是票房、庫房、書房的成功？他們在等待的純粹就是人們看畢自己的作品，就這麼簡單。成就作品，那樣廢寢忘食的精雕細琢才不

致於淪為私密的自說自話；更為重要的是，創作者意識中更深遠的縈我慾求關切，因而得以緩解。

杜琪峯曾提出一個問題：「周潤發和周星馳之前，有人想到他們會出現嗎？沒有人可告訴你會出現周星馳、周潤發，或者杜琪峯──姑且這樣說。一切都在混沌之中，一切都在撞來撞去，最後才撞出輪廓。你很努力去做，有信念，終歸就算達成不了，至少你對自己有交代。」除了鼓勵外，亦見到香港以至華語社會文化中一代不如一代之類的偏執想法。杜琪峯頗有其電影中破宿命角色的大氣度，以此勉勵香港人和香港同業。以下兩句，讀來也是相當好的態度，不只香港，華語圈都應有啟發：「只有自己不做了，那才是投降……柔道最重要的是再站起來，摔在地上，再站起來便行，就是這樣不停去戰鬥。」（香港電台 2021）

人總不能只喜試抒己見，又沒一己之言；目標做專業人士，卻非人物亦沒專論。餵貓人沒什麼高尚的，只是奴才，明白總要有人撒種，總要有人擺渡，總要有人引玉。如果在若干年後的街邊舊書檔撿到這本破書，請不要為事物的存亡感到驚訝。你我有幸共渡到這一顆字、這完美的一刻，就在縱時之內，彈指之間，「一切都在混沌之中」。盡量觀讀，盡力批判，盡情忘記便行。話雖如此，若有緣之外還有意，又怎會有人介意在不同時空並肩而行？

戀舊是縱時鴉片，強說盛世末世，亦無非偽真品。[11]常聽說電影明星殞落，光輝不再。世界需要電影明星，更需要電影中才會出現的英雄。自古便有哲人山內立明。繁我自省，奮力而行，方有自由而光明的未來。

[11] 見《鑑藝論》CT1，預計2023年出版。

世界，world，sekai，雙音節詞，聯合結構，來自日語的回歸漢字借詞，名詞，原為佛教用語，意音「宇宙」。「世」指時間（過去、未來、現在）；「界」指空間（東、西、南、北、東南、西南、東北、西北、上、下）……1896年，譚嗣同在「娑婆世界」（即受難世界）這一短語中用過「世界」這詞。

——義大利羅馬大學東方研究系教授馬西尼

（1997, p.240）

所謂的「他」，除了鏡子中那酒後依然實在的個體，便是大家口中的存在。然而這些存在過的他做的事，都是在如光暈的世界中發生，又如光芒映照出的全息影像，照出那名叫「世界」的混沌體。兩者之間是沒有縫隙的。

——《古卷二部曲：超憶族》（TS2；預計 2023）

ABSTRACT

In this monograph, I humbly propose two original ideas, e.g. transience of actualities and multi-monological introspection, based on the inspirations of modern Hongkongese films and my extant body of works. Theoretically based on Wittgensteinian analytic philosophy and my own ideas including the legitimist game, this seventh major work of mine is an attempt to solve contemporary metropolitan problems on ethos and collective social lives, by grounding on the concepts of transience and introspection. Transience of actualities is deemed as a property of singularity (PT2) that mingles time-space; it can be used to describe characteristics of films as being the overlap of historical traces and past-based prophecies. The multi-monological introspections take place given that there is transience of actualities; it means the face-to-face dialogues of different *characters* of self-consciousness. Some films that appear in the Hong Kong Film Awards and Golden Horse Film Awards are selected and discussed.

參考文獻

林慎作品

PT1：林慎（2020）。《警國論》（*Policier Treatise*）。香港：蜂鳥。

PT2：林慎（2022）。《警教論》（*Policier Treatise II: Illuminations*）。香港：蜂鳥。

TS1：林慎（2022）。《古卷首部曲：巴別人》（*The Treatise's Strings: Babelians*）。香港：白卷出版。

AC1：林慎（2022）。《小離敘》（*Article Collection*）。香港：白卷出版。

TS2：林慎（預計2023）。《古卷二部曲：超憶族》（*The Treatise's Strings: Commuters*）。

CT1：林慎（預計2023）。《鑑藝論：藝術與偽真的十堂課》（*Connoisseur Treatise*）。香港：亮光出版。

AT2：林慎（預計2023）。《第七藝II：從侯孝賢《悲情城市》到徐漢強《返校》》（*The 7th Art Treatise II*）。台北：秀威。

第一章

香港電影評論學會（2015）。《王家衛的映畫世界》。香港：三聯。

董健、馬俊山（2018）。《戲劇藝術十五講（修訂版）》。香港：中和。

盧瑋鑾、熊志琴（2007）。《文學與影像比讀》。香港：三聯。

劉永晧（2013）。〈《2046》中的時間指涉：連續性與斷裂性與永恆回歸〉。《藝術評論》，25：101-123。

蔡佳瑾（2006）。〈欲望三部曲：論王家衛的電影《阿飛正傳》、《花樣年華》與《2046》〉。《中外文學》，35(2)：11-40。

莊宜文（2008）。〈從歷史記憶到懷舊想像——論劉以鬯小說與王家衛電影的互文轉換〉。《中央大學人文學報》，33：23-58。

辭典修訂本（2022）。字詞「縱」。辭典公眾授權網。[Viewed 18 February 2022]. Available from: https://dict.revised.moe.edu.tw/dictView.jsp?ID=9689&q=1&word=%E7%B8%B1#order2

西柚（2002）。〈對倒的時空——劉以鬯與他的文學世界〉。《香江文壇》，6：65-78。 [Viewed 13 January 2022]. Available from: http://docs.lib.cuhk.edu.hk/hklit-writers/pdf/journal/85/2002/257613.pdf

巴黎第一大學（2022）。Résultats de la recherché. *Univ-Paris 1*. [Viewed 13 January 2022]. Available from: http://critiquesdart.univ-paris1.fr/avance.php?auteur=33&typeCritique=article&revue=Gazette+des+sept+arts

Butler, G. & McManus, F.著，韓邦凱譯（1999）。《心理學》。Oxon: Oxford University Press。

Ciné-Ressources (2022). "GAZETTE DES SEPT ARTS". *Ciné-Ressources*. [Viewed 13 January 2022]. Available from: http://www.cineressources.net/consultationPdf/web/o002/2687.pdf

Larousse (2022). "actualité". *Larousse*. [Viewed 13 January 2022]. Available from: https://www.larousse.fr/dictionnaires/francais/actualit%C3%A9/956

Michaelian, K. & Sutton, J. (2017). "Memory". *The Stanford Encyclopedia of*

Philosophy. [Viewed 13 January 2022]. Available from: https://plato. stanford.edu/archives/sum2017/entries/memory.

OED (2022). "actuality". *OED*. [Viewed 13 January 2022]. Available from: https://www.lexico.com/definition/actuality

OED (2022). "transient". *OED*. [Viewed 13 January 2022]. Available from: https://www.lexico.com/definition/transient

第二章

麥浚龍（2013）。麥浚龍執導電影《殭屍》香港官方加長版正式電影預告片／2013.10.24香港盛大上映The Rigor Mortis Official New Trailer 2:17 cut. *THE OFFICIAL JUNO MAK* 麥浚龍。 [Viewed 18 February 2022]. Available from: https://www.youtube.com/watch?v=hwD88Z7GvnE

佛洛依德著，車文博主編（2004）。《佛洛依德文集6：自我與本我》。長春：長春出版社。

佛洛依德著，張豔華譯（2017）。《自我與本我》。北京：清華大學出版社。

馬西尼（Federico Masini）（1997）。《現代漢語詞彙的形成──十九世紀漢語外來詞研究》。上海：漢語大詞典出版社。

李震山（2020）。《警察行政法論》。台北：元照出版。

錢鍾書（2006）。《圍城》。北京：人民文學出版社。

黎明海、文潔華（2015）。《與香港藝術對話：1980-2014》。香港：三聯。

林澤秋（2013）。《無涯：杜琪峯的電影世界》。

朱萍（2019）。〈中國首篇影評再考證〉。《影視藝術》，11。

唐宏峰（2016）。〈從幻燈到電影：視覺現代性的脈絡〉。《傳播與社會學刊》，35：185-213。

湖北警察史博物館（2009）。〈張之洞建警奏摺〉。湖北警察史博物館. [Viewed 18 February 2022]. Available from: https://jsg.hbpa.edu.cn/info/1088/1224.htm

張綠薇（1995）。〈袁世凱對中國警政建設的貢獻〉。《警學叢刊》，26(3)：299-309。

新浪香港（2018）。〈【導演身分】麥浚龍接受CNN訪問親解《殭屍》選址之謎〉。新浪香港。[Viewed 18 February 2022]. Available from: https://sina.com.hk/news/article/20181121/0/3/53/%E5%B0%8E%E6%BC%94%E8%BA%AB%E5%88%86-%E9%BA%A5%E6%B5%9A%E9%BE%8D%E6%8E%A5%E5%8F%97CNN%E8%A8%AA%E5%95%8F-%E8%A6%AA%E8%A7%A-3-%E6%AE%AD%E5%B1%8D-%E9%81%B8%E5%9D%80%E4%B9%8B%E8%AC%8E-9444000.html

陳嘉銘（2013）。〈港產片主體哀傳──《殭屍》〉。香港電影評論學會。[Viewed 18 February 2022]. Available from: https://www.filmcritics.org.hk/zh-hant/%E9%9B%BB%E5%BD%B1%E8%A9%95%E8%AB%96/%E6%9C%83%E5%93%A1%E5%BD%B1%E8%A9%95/%E6%B8%AF%E7%94%A2%E7%89%87%E4%B8%BB%E9%AB%94%E5%93%80%E5%82%B3%E2%94%80%E2%80%80%E3%80%8A%E6%AE%AD%E5%B1%8D%E3%80%8B

陳子雲（2016）。〈林正英與麥浚龍的「殭屍」：墓誌銘只為了墓碑而存在，它並不象徵新生〉。關鍵評論網。[Viewed 18 February 2022]. Available from: https://www.thenewslens.com/feature/film/34344

香港政府（2021）。〈電影資料館「瑰寶情尋」系列展現香港電影的蛻變（附圖）。香港政府。 [Viewed 18 February 2022]. Available from: https://www.info.gov.hk/gia/general/202110/07/P2021100700242p.htm

辭典修訂本（2022）。字詞「意識」。辭典公眾授權網。 [Viewed 18 February 2022]. Available from: https://dict.revised.moe.edu.tw/dictView.jsp?ID=151674&q=1&word=%E6%84%8F%E8%AD%98

辭典修訂本（2022）。字詞「前意識」。辭典公眾授權網。[Viewed 18 February 2022]. Available from: https://dict.revised.moe.edu.tw/dictView.jsp?ID=100963&q=1&word=%E6%84%8F%E8%AD%98

辭典修訂本（2022）。字詞「階級意識」。辭典公眾授權網。[Viewed 18 February 2022]. Available from: https://dict.revised.moe.edu.tw/dictView.jsp?ID=89896&q=1&word=%E6%84%8F%E8%AD%98

Candlish, S. (2019). Private Language. *Stanford Encyclopedia of Philosophy*. [Viewed 13 May 2022]. Available from: https://plato.stanford.edu/entries/private-language/

Foucault, M. (1967). "Of Other Spaces". *Diacritics* (Spring, 1986), 16(1): 22-27. [Viewed 18 February 2021]. Available from: http://individual.utoronto.ca/bmclean/hermeneutics/foucault_suppl/heterotopias.html

Guinness World Records (2022). "Oldest film". *Guinness World Records*. [Viewed 13 May 2022]. Available from: https://www.guinnessworldrecords.com/world-records/96657-oldest-film

Wittgenstein, L. (1958). *Philosophical Investigation*. Oxford: Basil Blackwell Ltd.

Ye, Tan. & Zhu, Yun. (2012). *Historical Dictionary of Chinese Cinema*. Lanham: Scarecrow.

第三章

彭麗君（2010）。《黃昏未晚：後九七香港電影》。香港：香港中文大
　　學出版社。

陳冠中（2012）。《中國天朝主義與香港》。香港：牛津大學出版社。

譚國根、梁慕靈、黃自鴻編（2014）。《數碼時代的中國人文學科研
　　究》。台北：秀威資訊。

劉平（2019）。〈不談隱喻，只談香港——專訪陳果〉。虛詞。
　　[Viewed 18 February 2022]. Available from: https://p-articles.com/
　　heteroglossia/682.html

香港電影評論學會（2015a）。〈第二十一屆香港電影評論學會大獎得
　　獎理由撮要〉。香港電影評論學會。 [Viewed 18 February 2022].
　　Available from: https://www.filmcritics.org.hk/%E5%AD%B8%E6
　　%9C%83%E5%A4%A7%E7%8D%8E/%E5%BE%97%E7%8D%
　　8E%E7%90%86%E7%94%B1/%E7%AC%AC%E4%BA%8C%E5
　　%8D%81%E4%B8%80%E5%B1%86%E9%A6%99%E6%B8%AF
　　%E9%9B%BB%E5%BD%B1%E8%A9%95%E8%AB%96%E5%A
　　D%B8%E6%9C%83%E5%A4%A7%E7%8D%8E%E5%BE%97%E
　　7%8D%8E%E7%90%86%E7%94%B1%E6%92%AE%E8%A6%81

香港電影評論學會（2015b）。〈面對我們見到的現實：《那夜凌晨，
　　我坐上了旺角開往大埔的紅VAN》〉。香港電影評論學會。
　　[Viewed 18 February 2022]. Available from: https://www.filmcritics.
　　org.hk/zh-hant/%E9%9B%BB%E5%BD%B1%E8%A9%95%E8%A
　　B%96/%E6%9C%83%E5%93%A1%E5%BD%B1%E8%A9%95/%

E9%9D%A2%E5%B0%8D%E6%88%91%E5%80%91%E8%A6%
8B%E5%88%B0%E7%9A%84%E7%8F%BE%E5%AF%A6%EF%
BC%9A%E3%80%8A%E9%82%A3%E5%A4%9C%E5%87%8C%
E6%99%A8%EF%BC%8C%E6%88%91%E5%9D%90%E4%B8%
8A%E4%BA%86%E6%97%BA%E8%A7%92%E9%96%8B%E5%
BE%80%E5%A4%A7%E5%9F%94%E7%9A%84%E7%B4%85van
%E3%80%8B

傅焯晞（2014）。〈那夜凌晨，我坐上了旺角開往大埔的紅van（三級版）：近期最反感的電影〉。*Travelerwithmovie.com.* [Viewed 18 February 2022]. Available from: https://travelerwithmovie.com/2014/04/23/%E9%82%A3%E5%A4%9C%E5%87%8C%E6%99%A8%EF%BC%8C%E6%88%91%E5%9D%90%E4%B8%8A%E4%BA%86%E6%97%BA%E8%A7%92%E9%96%8B%E5%BE%80%E5%A4%A7%E5%9F%94%E7%9A%84%E7%B4%85van%EF%BC%88%E4%B8%89%E7%B4%9A%E7%89%88/

雷鼎鳴（2013）。〈樓價可跌90%理由〉。《晴報》。[Viewed 18 February 2022]. Available from: https://news.yahoo.com/%E9%9B%B7%E9%BC%8E%E9%B3%B4-%E6%A8%93%E5%83%B9%E5%8F%AF%E8%B7%8C90-%E7%90%86%E7%94%B1-224649073.html

信報（2014）。〈放棄合拍　陳果：香港有題材自由〉。《信報》。[Viewed 18 February 2022]. Available from: https://lj.hkej.com/lj2017/artculture/article/id/363225/

英國皇室（2022）。Anglo Saxon Kings。英國皇室。[Viewed 18 February 2022]. Available from: https://www.royal.uk/anglo-saxon-kings

第四章

何威（2020）。《感悟電影的藝術人文：108部世界電影評論》。香港：中和。

劉偉霖（2020）。《金都》：五無三失的自由。劉偉霖。[Viewed 18 February 2022]. Available from: https://www.filmcritics.org.hk/zh-hant/node/2758

香港電影資料館（2021）。《金都》。香港電影資料館。[Viewed 18 February 2022]. Available from: https://www.filmarchive.gov.hk/zh_TW/web/hkfa/pe-event-2021-tat2-fs-film02.html

香港電影評論學會（2020）。〈得獎理由〉。香港電影評論學會。[Viewed 18 February 2022]. Available from: https://www.filmcritics.org.hk/zh-hant/%E5%AD%B8%E6%9C%83%E5%A4%A7%E7%8D%8E/%E5%BE%97%E7%8D%8E%E7%90%86%E7%94%B1/%E7%AC%AC%E4%BA%8C%E5%8D%81%E5%85%AD%E5%B1%86%E9%A6%99%E6%B8%AF%E9%9B%BB%E5%BD%B1%E8%A9%95%E8%AB%96%E5%AD%B8%E6%9C%83%E5%A4%A7%E7%8D%8E%E5%BE%97%E7%8D%8E%E7%90%86%E7%94%B1%E6%92%AE%E8%A6%81

溫溫凱（2020）。〈專訪《金都》導演黃綺琳：拋開大齡女子的社會枷鎖，獻給香港女性的溫柔〉。關鍵評論網。[Viewed 18 February 2022]. Available from: https://www.thenewslens.com/article/134793/page3

BIOS Monthly（2020）。〈一個平凡香港女子的「假結婚」與政治

隱喻——對話黃綺琳《金都》〉。BIOS Monthly。[Viewed 18 February 2022]. Available from: https://www.biosmonthly.com/article/10335

Figgis, M. (1994). "Leaving Las Vegas". *Dailyscript*. [Viewed 18 February 2022]. Available from: http://www.dailyscript.com/scripts/LeavingLasVegas.pdf

Kwan, G. (2020)。〈女導演黃綺琳自演的《金都》續集｜在有距離的新常態探索真我〉。Madame Figaro。[Viewed 18 February 2022]. Available from: https://www.madamefigaro.hk/art/%e9%bb%83%e7%b6%ba%e7%90%b3-%e9%87%91%e9%83%bd-%e5%a5%b3%e5%b0%8e%e6%bc%94-29344/

OED (2022). "film noir". *OED*. [Viewed 18 February 2022]. Available from: https://www.lexico.com/definition/film_noir

Wittgenstein, L. (1958). *Philosophical Investigation*. Oxford: Basil Blackwell Ltd.

Wittgenstein, L. (1998). *Remarks on the philosophy of psychology*. Oxford: Blackwell.

Yanne, A. & Heller, G. (2009). *Signs of a Colonial Era*. Hong Kong: Hong Kong University Press.

第五章

班納迪克・安德森著，吳叡人譯（2010）。《想像的共同體：民族主義的起源與散布》。台北：時報出版。

陳冠中（2014）。《活出時代的矛盾》。香港：香港理工大學。

楊凱麟（2015）。《書寫與影像：法國思想，在地實踐》。新北：聯經出版。

趙毅衡（2012）。《符號學》。台北：新銳文創。

錢鍾書（1939）。《寫在人生邊上》。香港：百靈出版社。

馮建三（2003）。〈香港電影工業的中國背景：以臺灣為對照〉。《中外文學》，376：87-111。

王汎森（2011）。〈王汎森教授演講「史家的技藝：梁啟超的史學措詞」紀要〉。中央研究院。[Viewed 18 February 2022]. Available from: http://mingching.sinica.edu.tw/mingchingadminweb/SysModule/mvc/friendly_print.aspx?id=968

陳嘉銘（2003）。〈參透因果——「後後九七」的杜琪峯〉。香港電影評論學會。[Viewed 18 February 2022]. Available from: https://www.filmcritics.org.hk/film-review/node/2018/03/11/%E5%8F%83%E9%80%8F%E5%9B%A0%E6%9E%9C%E2%80%95%E3%80%8C%E5%BE%8C%E5%BE%8C%E4%B9%9D%E4%B8%83%E3%80%8D%E7%9A%84%E6%9D%9C%E7%90%AA%E5%B3%AF

王宏恩（2022）。〈《螺絲愈來愈鬆》推薦序：消逝的美國夢與還沒醒的美國人〉。關鍵評論網。[Viewed 18 February 2022]. Available from: https://www.thenewslens.com/article/163090

張書瑋（2020）。〈專訪《手捲煙》導演陳健朗：你以為找到了自己，但什麼是自己？〉。端傳媒。[Viewed 18 February 2022]. Available from: https://theinitium.com/article/20201117-culture-film-interview-handrolled-ciga/?utm_source=facebook&utm_medium=facebook&utm_campaign=fbpost&fbclid=IwAR0k-FuOgrRpByCc-VWRt5_RH4-tdtOYIvYJzoUuRzOcNNXoKcuHy4aA1j4

胡慧雯（2020）。〈【手捲煙】陳健朗首次執導拍影帝林家棟
借前華籍英兵南亞裔邊青喻夾縫中人〉。HKET。[Viewed
18 February 2022]. Available from: https://topick.hket.com/
article/2805343?r=cpsdlc

甜寒（2020）。〈2020金馬影展｜這是一部「香港」電影──《手捲
煙》導演陳健朗訪問〉。金馬獎。[Viewed 18 February 2022].
Available from: https://www.goldenhorse.org.tw/film/about/archive/
related/1506

重編國語辭典修訂本（2022）。字詞「壓軸」。教育部。[Viewed 18
February 2022]. Available from: http://dict.revised.moe.edu.tw/cgi-
bin/cbdic/gsweb.cgi?o=dcbdic&searchid=Z00000117590

Barry, C. (2019). "Charles Taylor on Ethics and Liberty". *Eidos*, 3(9): 83-102.

Bottoms, A. and Tankebe, J. (2012). "Beyond procedural justice: A dialogic
approach to legitimacy in criminal justice". *Journal of Criminal Law
and Criminology*, 102: 119-170.

Bottoms, A. and Tankebe, J. (2013). "'A Voice Within': Power-Holders'
Perspectives on Authority And Legitimacy". In Tankebe, J. and
Liebling, A., ed. *Legitimacy and Criminal Justice: An International
Exploration* (Oxford: Oxford University Press): 60-82.

Foucault, M. (1967). "Of Other Spaces". *Diacritics* (Spring, 1986), 16(1):
22-27. [Viewed 18 February 2021]. Available from: http://individual.
utoronto.ca/bmclean/hermeneutics/foucault_suppl/heterotopias.html

Gledhill, J. (2013). "Constructivism and Reflexive Constitution-Making
Practices". *Raisons politiques*, 51: 63-80.

Hochschild, A. (1983). *The managed heart: Commercialization of feeling*.
Berkeley：University of California Press.

Lantigua, D. (2004). "Freedom and the Dialogical Self". *Aporia Undergraduate Philosophy Journal*, 14(2).

Lumsden, K. & Black, A. (2018). "Austerity Policing, Emotional Labour and the Boundaries of Police Work: An Ethnography of a Police Force Control Room in England". *The British Journal of Criminology*, 58(3): 606-623.

Now TV (2022)。〈香港電影金像獎專題：陳健朗深受杜琪峯　陳果　劉國昌影響　感激林家棟瞓身撐港產〉。Now TV。[Viewed 18 February 2022]. Available from: https://news.now.com/home/entertainment/player?newsId=482405

Oppenheimer, M. (2011). "Sentimentality or Honesty?" On Charles Taylor. *The Nation*. [Viewed 18 February 2022]. Available from: https://www.thenation.com/article/archive/sentimentality-or-honesty-charles-taylor/

Stanislavski, C. (1965). *An actor prepares*. New York: Theatre Arts Books.

Taylor, C. (1979). *Hegel and Modern Society*. Cambridge: Cambridge University Press.

Taylor, C. (1985). *Philosophy and the Human Sciences.* Cambridge: Cambridge University Press.

Taylor, C. (1991). *The Ethics of Authenticity.* Cambridge, MA: Harvard University Press.

Taylor, C. (1970). "Explaining action". *Inquiry: An Interdisciplinary Journal of Philosophy*, 13(1-4): 54-89.

Taylor, C. (2019). "The Dialogical Self ". Chapter 15 in *The Interpretive Turn* (New York: Cornell University Press): 304-314.

TFAI (2022a)。「蒙太奇理論」（Montage）。TFAI。[Viewed 18

February 2022]. Available from: https://edumovie-tfai.org.tw/activities_info.php?id=140

TFAI (2022b)。「作者論」（Auteur Theory）。TFAI。[Viewed 18 February 2022]. Available from: https://edumovie-tfai.org.tw/activities_info.php?id=424

Van Dijk, P., Smith, L. & Cooper, B. (2011). "Are you for real? An evaluation of the relationship between emotional labour and visitor outcomes". *Tourism Management*. 32(2011): 39-45.

Žižek, S. (2010). *Living in the End Times*. London：Verso.

Žižek, S. (2017). "They Live (1988) by Slavoj Žižek". *Onscenes*. [Viewed 18 February 2022]. Available from: https://onscenes.weebly.com/film/they-live-1988-by-slavoj-zizek

新美學67　PH0275

新銳文創
INDEPENDENT & UNIQUE

第七藝 I：
從王家衛、陳果、杜琪峯
到麥浚龍、黃綺琳、陳健朗

作　　者	林　慎
責任編輯	尹懷君、廖啟佑
圖文排版	黃莉珊
封面設計	吳咏潔

出版策劃	新銳文創
發 行 人	宋政坤
法律顧問	毛國樑　律師
製作發行	秀威資訊科技股份有限公司
	114 台北市內湖區瑞光路76巷65號1樓
	電話：+886-2-2796-3638　傳真：+886-2-2796-1377
	服務信箱：service@showwe.com.tw
	http://www.showwe.com.tw
郵政劃撥	19563868　戶名：秀威資訊科技股份有限公司
展售門市	國家書店【松江門市】
	104 台北市中山區松江路209號1樓
	電話：+886-2-2518-0207　傳真：+886-2-2518-0778
網路訂購	秀威網路書店：https://store.showwe.tw
	國家網路書店：https://www.govbooks.com.tw

出版日期	2023年5月　BOD一版
定　　價	360元

版權所有・翻印必究（本書如有缺頁、破損或裝訂錯誤，請寄回更換）
Copyright © 2023 by Showwe Information Co., Ltd.
All Rights Reserved

Printed in Taiwan

讀者回函卡

國家圖書館出版品預行編目

第七藝.I：從王家衛、陳果、杜琪峯到麥浚龍、
黃綺琳、陳健朗 / 林慎著. -- 一版. -- 臺北市
：新銳文創, 2023.05
 面； 公分. -- (新美學；67)
BOD版
ISBN 978-626-7128-95-4(平裝)

1.CST: 影評 2.CST: 電影史 3.CST: 香港

987.013 112005765